交響情人夢
のだめカンタービレ

鋼琴演奏特搜全集

朱怡潔、吳逸芳 編著

好友對我說：「『交響情人夢』是有史以來最讓我感動的日劇！」

改編自榮獲第 28 屆講談社漫畫賞、賣破 1100 萬冊的超人氣漫畫，《交響情人夢》不但寫下最高收視率 21.7%、平均收視率 18.8% 的佳績，更一舉奪得最佳日劇、最佳女主角、最佳音樂、最佳導演、最佳片頭以及特別獎等六項日劇學院賞。因為《交響情人夢》，原本被認為枯燥乏味的古典音樂成了全民運動。玉木宏帥氣的「千秋學長」形象帶動粉絲聽交響樂，原聲帶狂賣四十萬張，甚至連報考音樂系的人數也大增，創下日本樂壇另類奇蹟！

在人們的盛讚中，我抱著朝聖的心情一口氣看完，彷彿又回到學音樂的童年，在古典音樂的搖籃裡一暝大一吋。《交響情人夢》用新的故事，賦予古典音樂新的生命——拉赫曼尼諾夫第二號協奏曲響起，腦海便浮現千秋第一次學園祭的激越演出；聽見貝多芬第五號小提琴奏鳴曲，忍不住要問峰和清良能否有情人終成眷屬？莫札特雙簧管協奏曲迴盪在耳際，就讓人心疼黑木對野田的一片癡情……

古典音樂沒有流行歌曲般浮誇的情緒，它是曖曖內含光的深刻低迴，禁得起一聽再聽，每次都給人截然不同的感受。感謝《交響情人夢》，讓我有機會透過這本樂譜，跟大家分享我最愛的古典音樂。也特別感謝台北愛樂電台金獎主持人吳逸芳賜稿，為每首曲子提供精彩的導聆，讓讀者一邊彈奏動人的旋律，一邊回想劇中有笑有淚的情節。

為了彈奏方便，《交響情人夢》鋼琴譜集將較難的調性簡化，也刪減了某些裝飾和八度音程。但願它成為另一場古典音樂饗宴的入場券，帶你再次品嘗古典音樂之美！

對於許多喜歡日劇、漫畫，古典音樂的人來說，今年是很特別的一年。因為《交響情人夢》，日劇、漫畫迷開始想多聽聽古典音樂，古典音樂迷發現，原來古典音樂可以用輕鬆有趣的方式呈現，卻又不失細節、深度和考據。至於都喜歡的人，應該就是集大成的樂趣吧！

看《交響情人夢》，不管是電視版或是漫畫原著，每每都會感受到漫畫原著的二之宮知子、配樂家服部隆之，對古典音樂無比的熱愛和深厚的素養，透過一段段經典的旋律，烘托每個瘋狂搞笑、緊張神秘、歡喜甜蜜、浪漫深情…的場景，而解讀配樂的原曲和劇中相呼應的元素，也或多或少成了看劇聽音樂之外，附加的樂趣。

這次書中收錄的曲目，都是電視劇中出現的重要曲目，少部分則是漫畫第十一集之後中出現的音樂。每首樂譜前的文字說明，與其說是曲目解說介紹，不如說是和大家一起回味《交響情人夢》裡那些爆笑與感動的場景，試著把我所知道、理解到的(或許部分還是過度揣測？！)，作者和配樂家的用心，和大家分享。

彈鋼琴的野田妹，曾經遺憾自己不能夠加入管絃樂團，但其實擁有一架鋼琴，也就像是擁有一個世界，十支手指配上黑白鍵，音符可以是五彩繽紛的。

雖然我們不是野田妹、不是千秋、不是千秋領導的樂團團員們，不是那些漫畫裡的角色，但至少我們可以聽著這些曲子，用鍵盤彈出當中的音樂，也許重回劇中那些歡笑和淚水的時刻，也許只是讓音樂單純觸動我們的心。

總之，能夠有音樂為伴，感受到音樂的美好，真的就是件很幸福的事。

CONTENTS

CONTENTS

貝多芬・第七號交響曲第一樂章

Ludwig van Beethoven: Symphony No. 7, Op.92, Movement I.

（節錄主題）

樂聖貝多芬最偉大，最具代表性的音樂創作，非交響曲莫屬。有別於世人熟知的「英雄」、「命運」、「田園」、「合唱」，劇中千秋初次指揮，也是最終回畢業公演的代表作─貝多芬第七號交響曲，沒有特定標題，但其實呈現了帶有舞蹈節奏的「酒神之歌」，擁有希臘神話中的酒神般不受拘束的氣質。創作時，貝多芬已經四十二歲，經過多年來重重打擊（耳聾以及不停地失戀），性格更剛強、創作力也更成熟，整部作品充滿正面而蓬勃的生氣，也是貝多芬最有「跳舞」感覺的作品之一。從第一集到最後一集，片頭主題音樂一揚起，觀眾彷彿和劇中為音樂揮灑青春的學生一樣，點燃了對音樂的熱情！

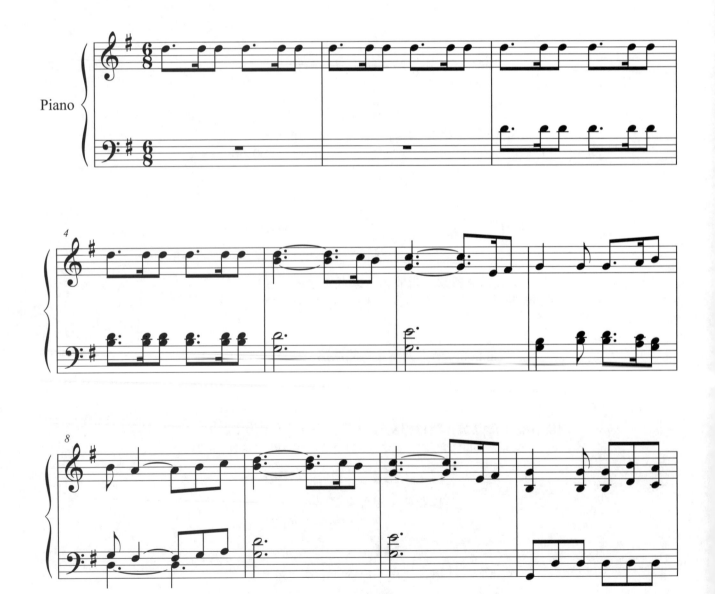

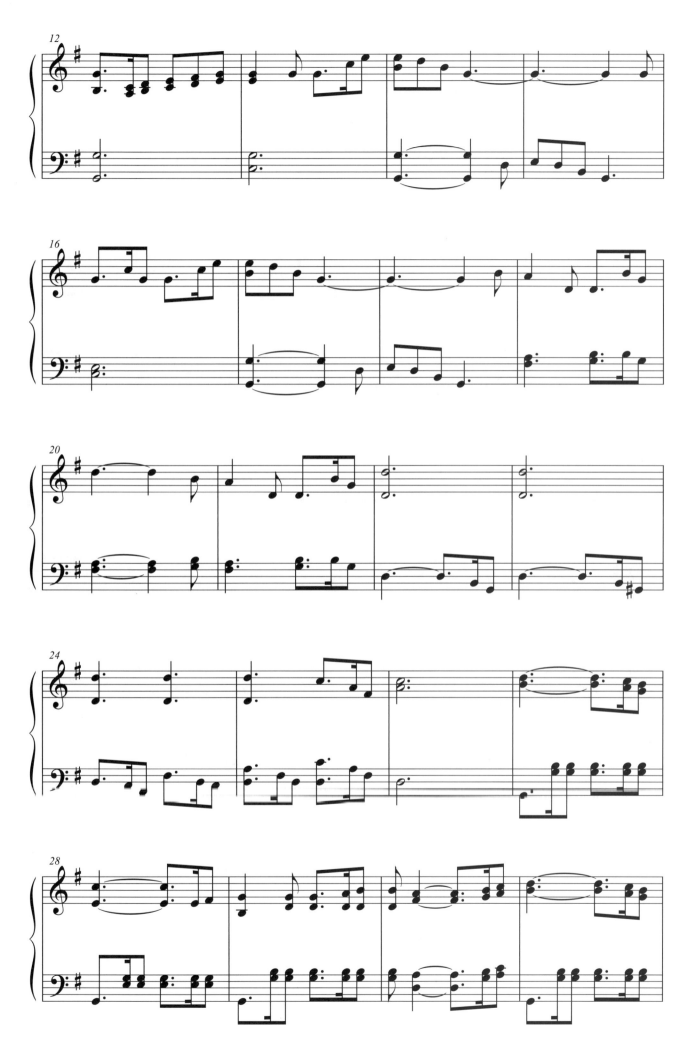

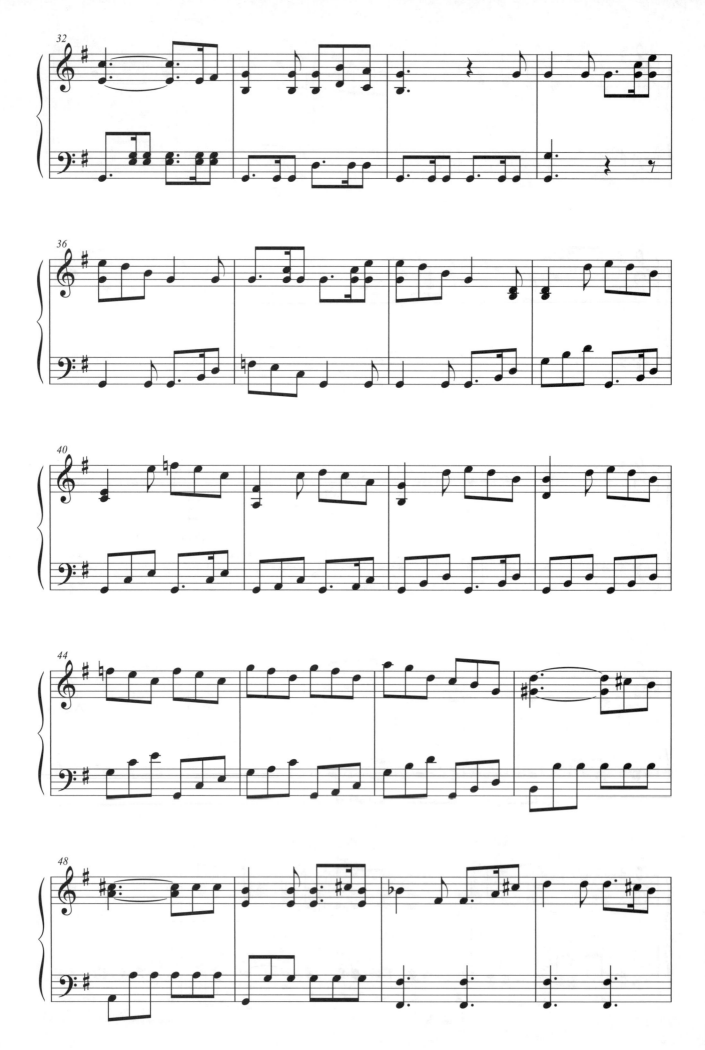

交響情人夢
Nodame Cantabile

貝多芬‧第七號交響曲第四樂章

Ludwig van Beethoven: Symphony No. 7, Op.92, Movement IV.

（節錄主題）

你能想像一位巨人喝了酒瘋狂跳舞的樣子嗎？貝多芬第七號交響曲第四樂章聽來正是如此！本樂章可說最能代表整首作品的音樂精神，震撼有力的前奏配合舞蹈般的旋律，和第一樂章一樣採用主題的重複，讓聽者印象深刻，同時產生強烈的推進力，醞釀令人振奮的高潮。

許多人懷疑貝多芬在喝醉酒後寫下第七號交響曲，貝多芬巧妙回應：「我就是為人們釀造美酒的酒神，只有我可以使人品嚐到精神上陶醉的境界！」《交響情人夢》最終回——R☆S樂團的耶誕公演，千秋指揮到第四樂章時，眼神激動、手臂有力地揮舞，表情就是一副要樂團「催落迄」（台語）的樣子！這也正是第四樂章擁有的奔放力量！

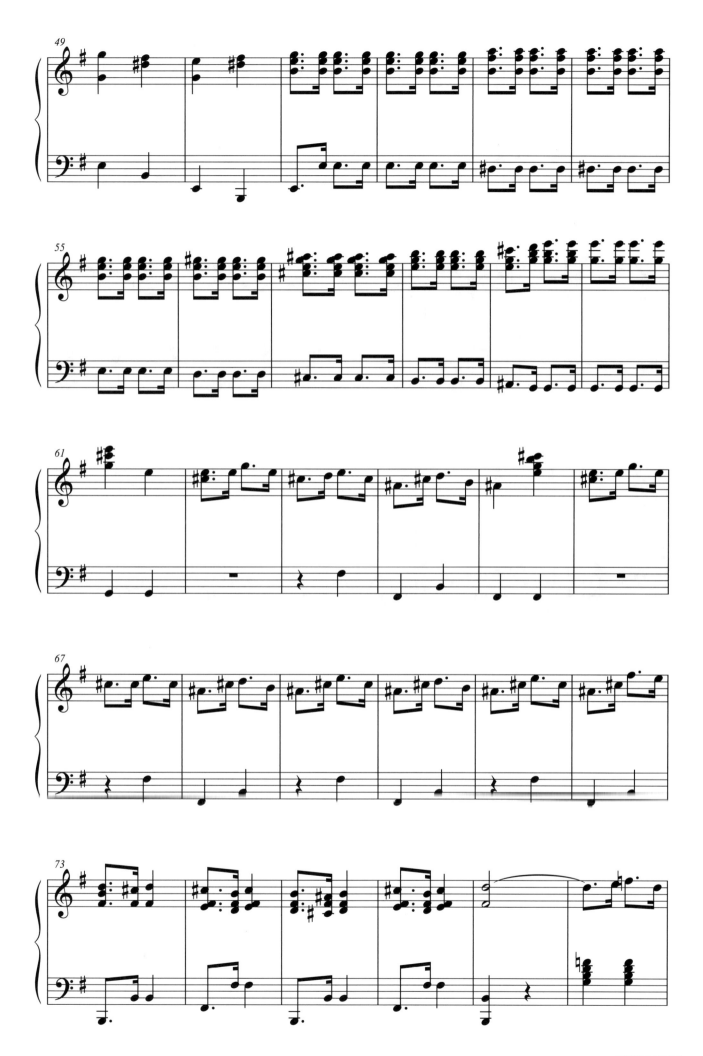

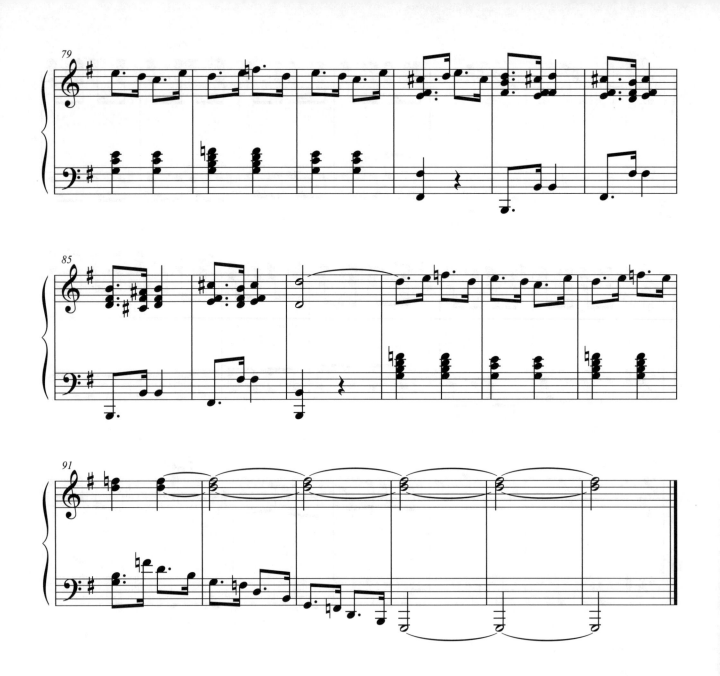

交響情人夢
Nodame Cantabile

德佛札克‧捷克組曲－波卡舞曲

Antonin Dvorak: Czech Suite, Op.39 - Polka

作曲家德佛札克生長在捷克鄉村，或許因為從小就聽傳統民謠長大，寫出來的音樂總令人感覺特別有「土」味！「捷克組曲」共有五個樂章，包括三首捷克傳統舞曲、一首牧歌和一首浪漫曲，每段音樂都像是一幅捷克民族風情畫！

「波卡舞曲」是發源於捷克波西米亞地區、兩拍子的傳統舞曲。德佛札克的「波卡舞曲」描寫人們在戶外開心熱鬧的聚會，仔細感受又會發現：音樂裡帶著一絲淡淡的哀愁。每當千秋回憶起在捷克的童年、和維耶拉老師的相處時光，或被勾起去歐洲留學的渴望時，「波卡舞曲」就會響起，不但是全劇裡最標準的「捷克主題」，也巧妙暗示了千秋掙扎又渴望的內心世界。

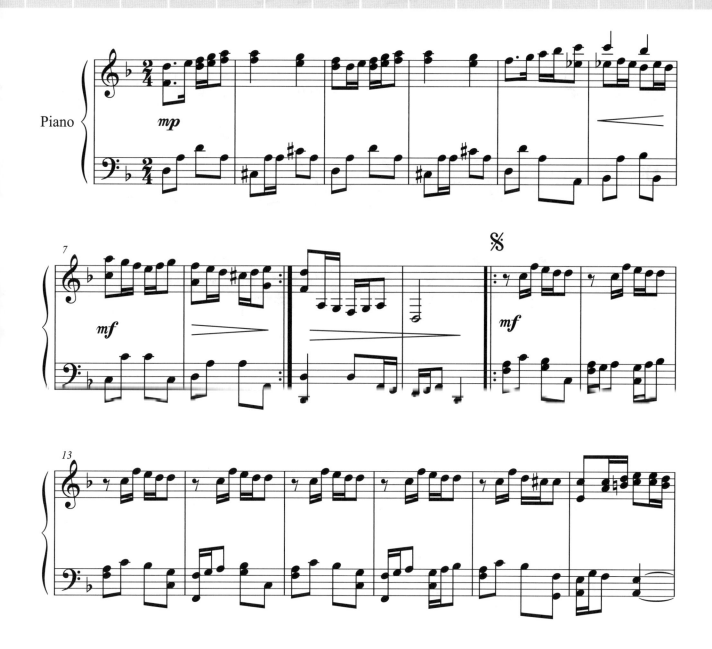

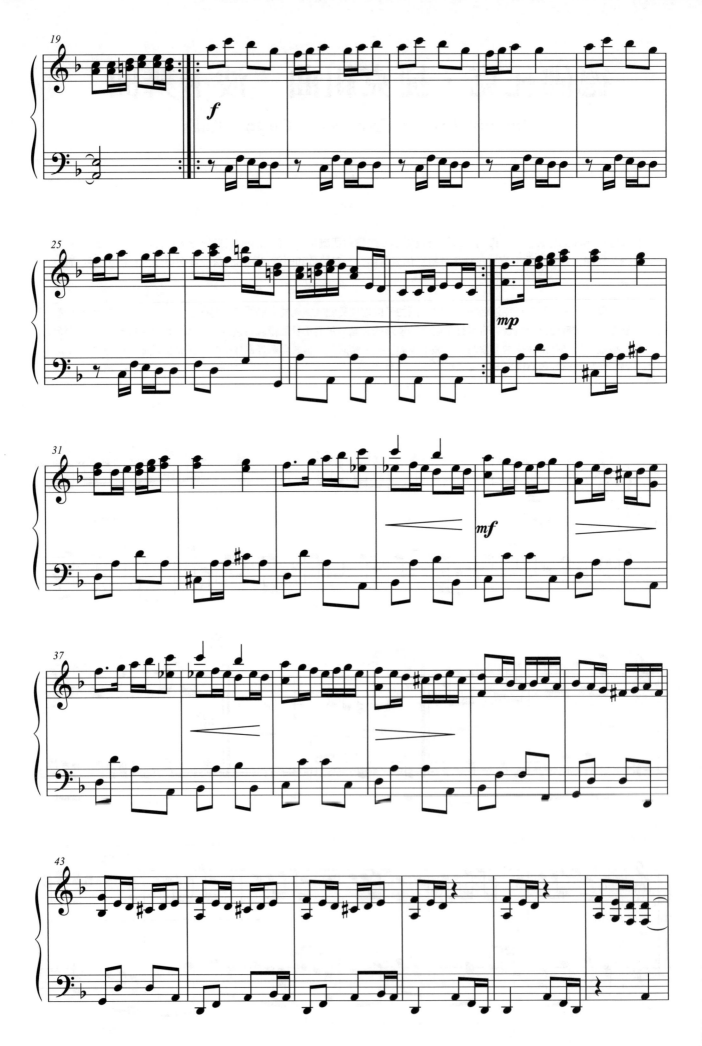

交響情人夢
Nodame Cantabile

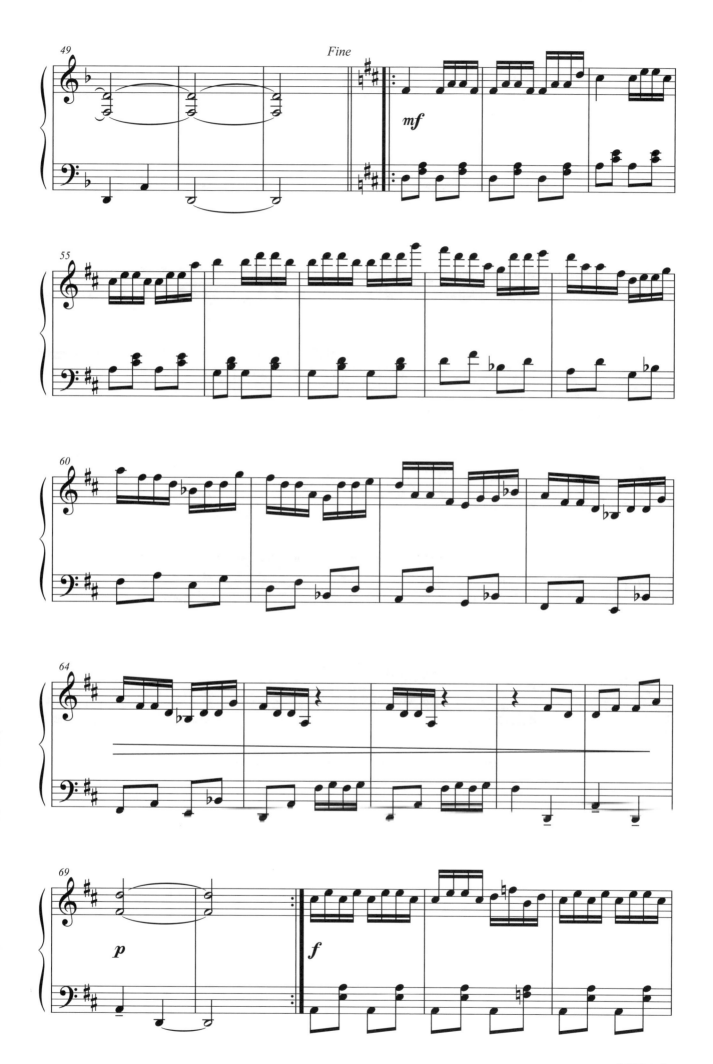

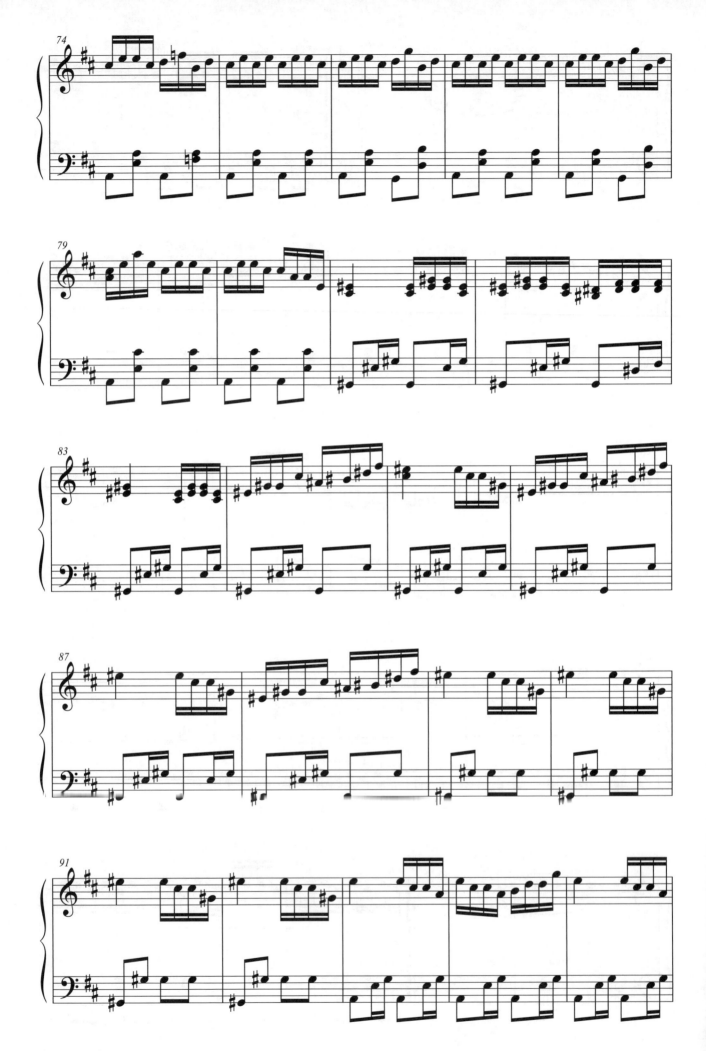

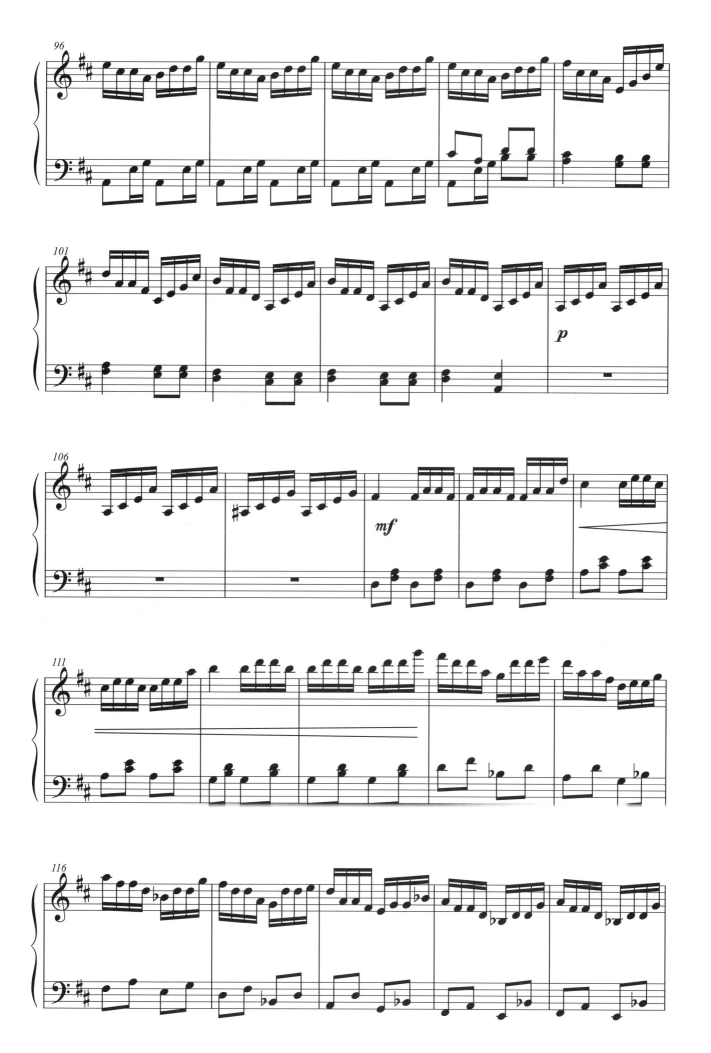

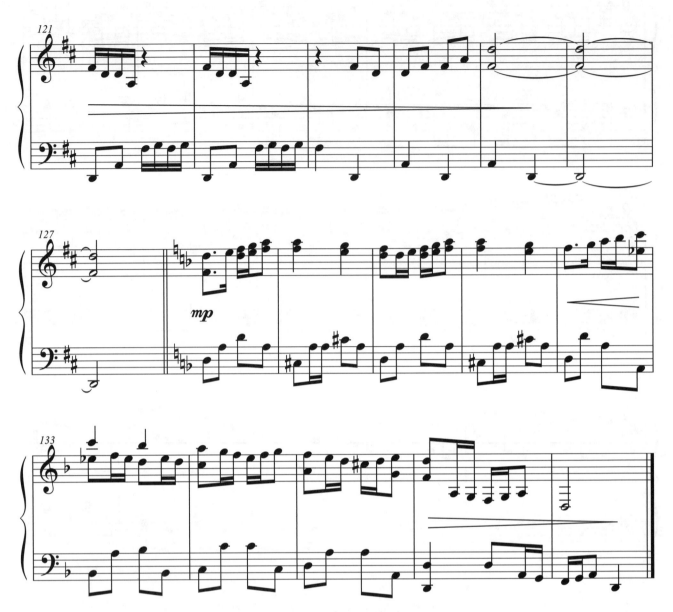

D.S. al Fine

貝多芬・第八號鋼琴奏鳴曲
「悲愴」第二樂章

Ludwig van Beethoven: Piano Sonata No. 8, Op.111 – 'Pathetique', Movement II.

＊垃圾堆中響起的美妙琴音

躊躇滿志的千秋和摺扇老師大吵一架後，獨自在校園踱步，無意間聽見野田妹彈奏的「悲愴」，先是狠毒地說：「彈得這麼隨便，簡直可以稱作『悲慘』！」繼續聽下去，卻是驚為天人，急於尋覓琴聲從何而來。不過，劇中「悲愴」更令人拍案叫絕的運用，應該還是千秋在野田妹堆滿垃圾的房間裡醒來那一幕。對千秋而言，熱愛音樂、卻因為恐懼坐飛機而無法出國，校園裡又找不到學習進步的方向和機會，心情大概也算得上是一種「悲愴」了。

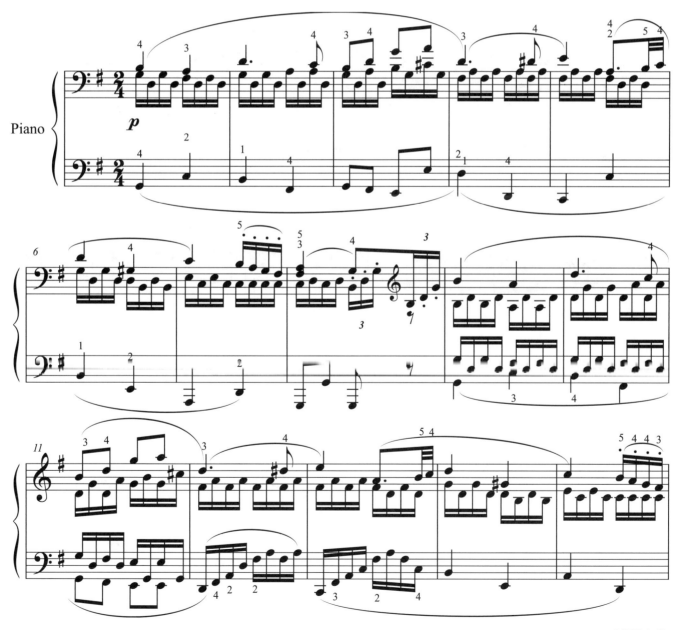

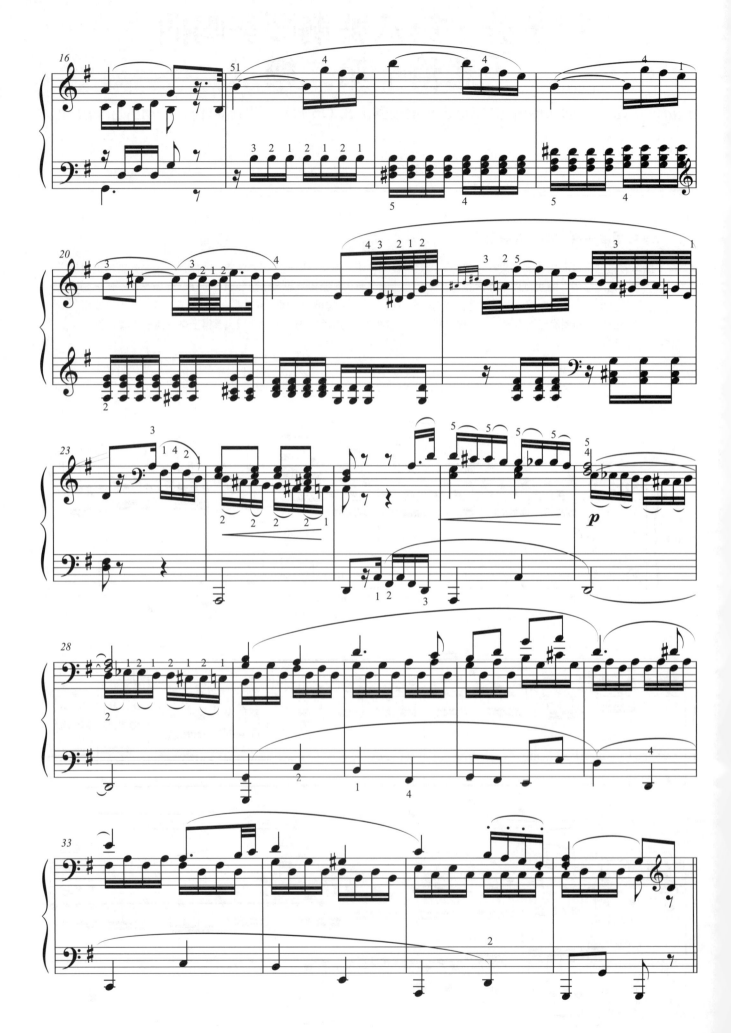

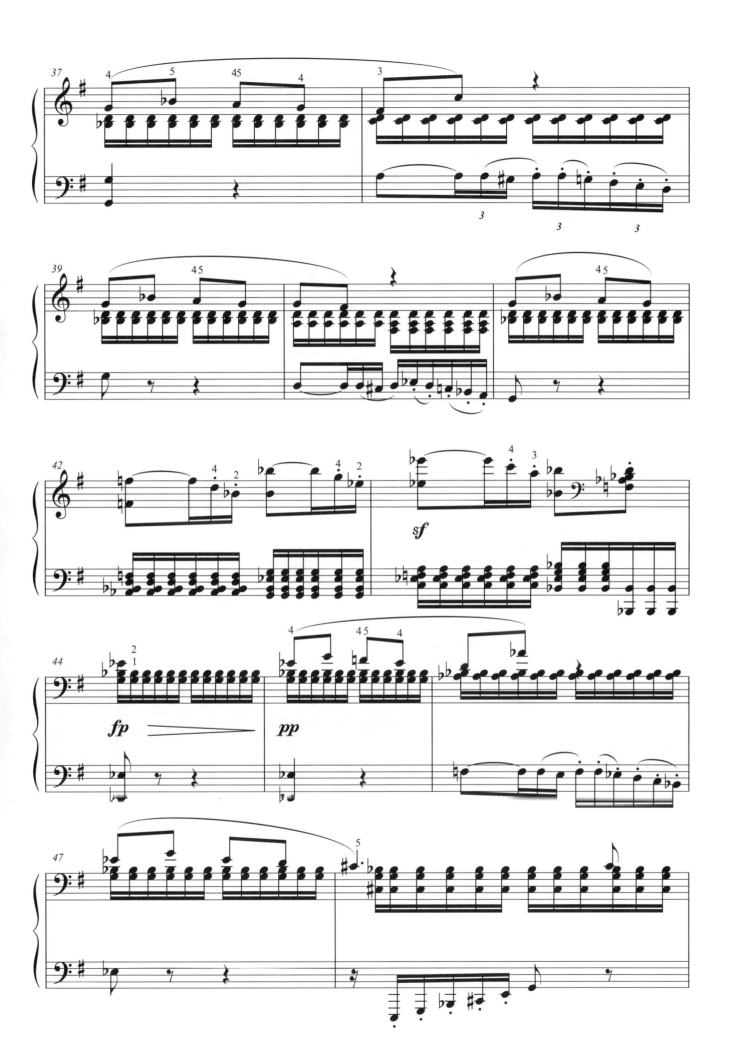

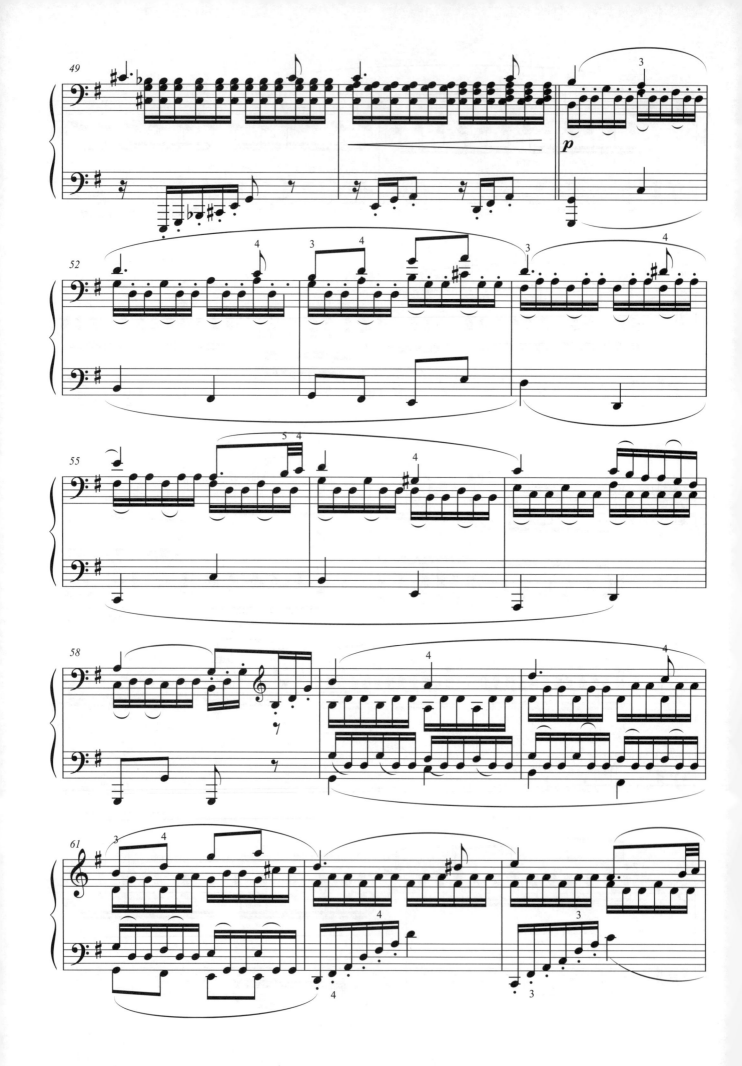

林姆斯基—高沙可夫・大黃蜂的飛行

Nicolai Rimsky-Korsakov: The Flight of the Bumble Bee.

千秋再也受不了野田妹這個骯髒的「惡鄰」，決定自己下手處理時，才發現情況遠比他想像的更恐怖！放了一年的黑色奶油湯、生「菇」的米飯和衣物……用「大黃蜂的飛行」搭配讓千秋抓狂的場景，真是再適合也不過了！野田妹房間裡飛舞的倒不是大黃蜂，而是蒼蠅哩。

這首作品選自歌劇「蘇丹王的故事」。蘇丹沙皇聽信讒言，以為皇后生下的王子是個怪物，將他們母子裝進木桶，投入大海。皇后與王子漂流到荒島，長大後的王子拯救了小島上被變成天鵝的公主。公主幫助王子變身大黃蜂回國報仇！短短一分多鐘的曲子，快速的下行音符不斷重複，就像大黃蜂拍動翅飛行時嗡嗡嗡的聲音，用任何樂器演奏起來都相當炫技喔。

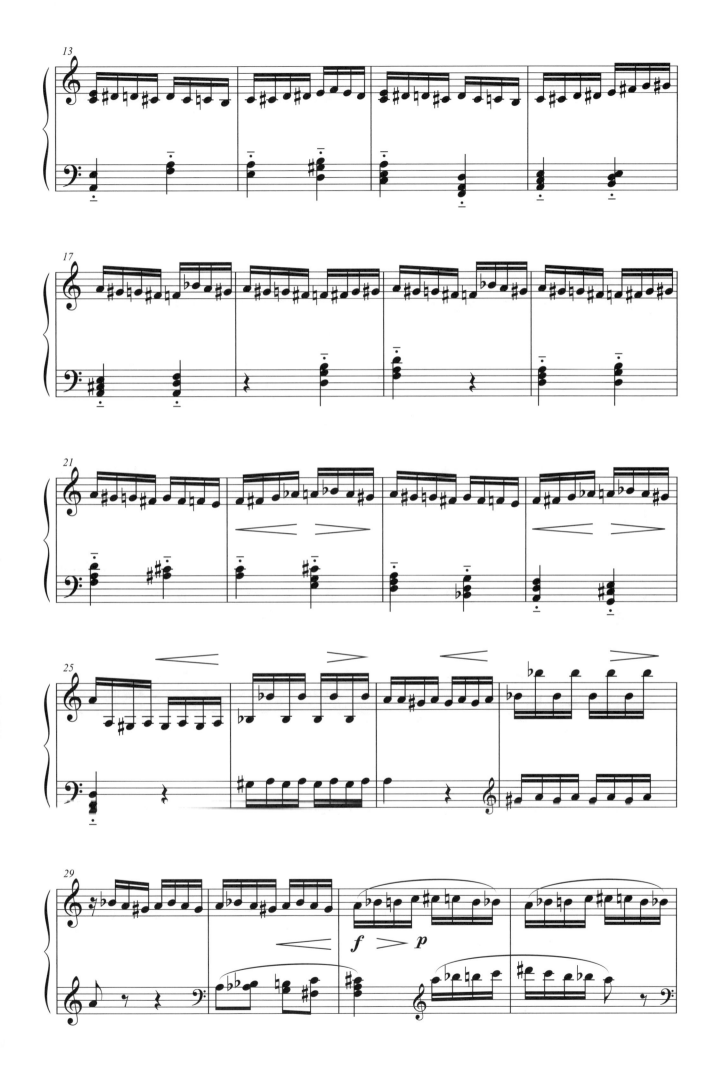

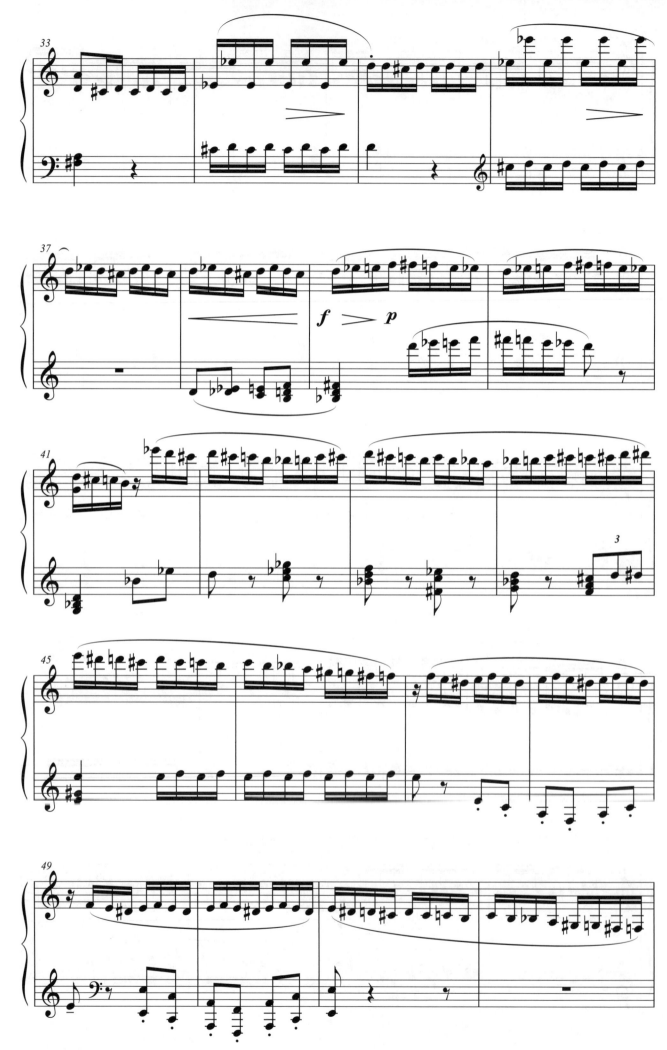

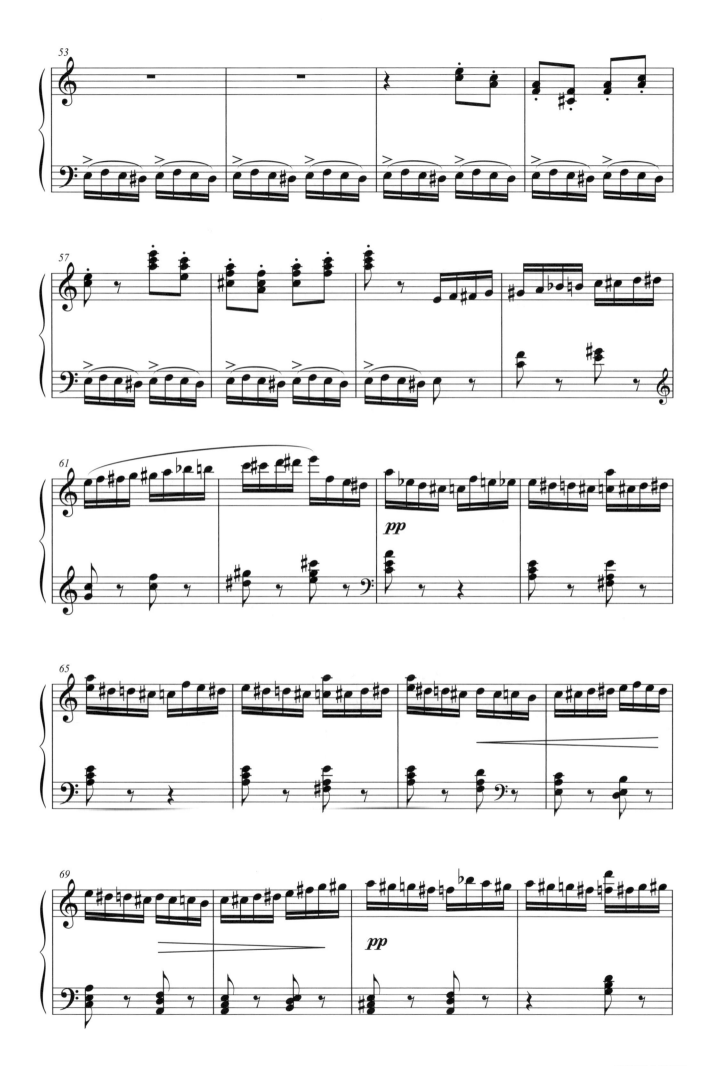

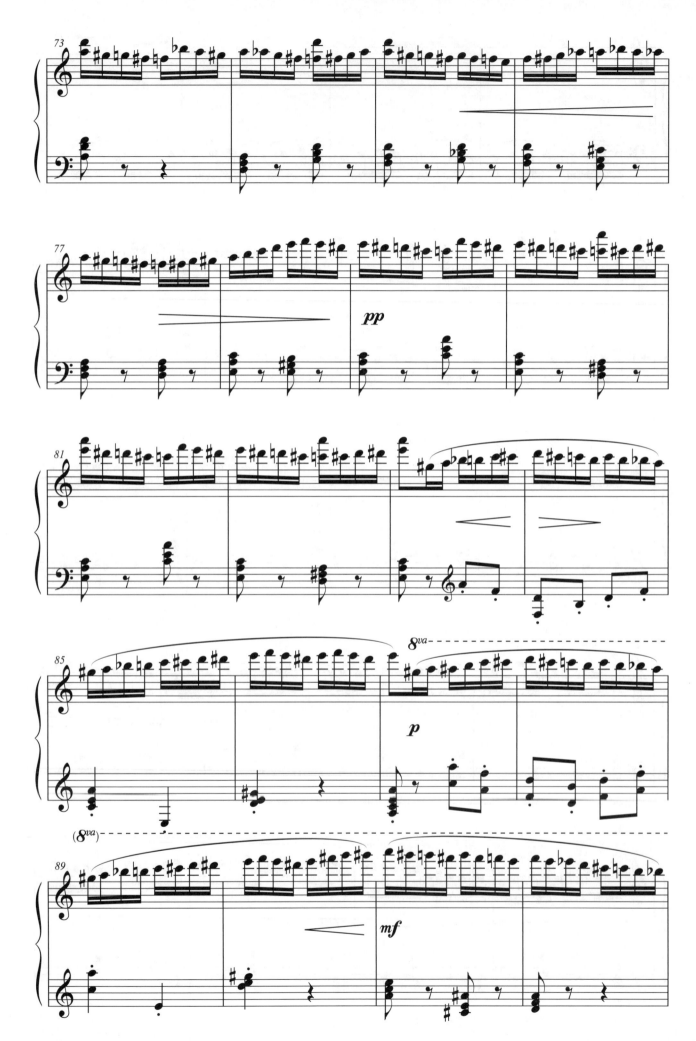

柴可夫斯基·「胡桃鉗」糖梅仙子之舞

Peter I. Tchaikovsky: 'The Nutcracker' – Dance of the Sugar Plum Fairy.

劇中「怪老子」指揮修德烈傑曼第一次出場，就是這首曲子囉！這段音樂在之後除了經常伴隨他，配合他怪腔怪調的日文，也出現在劇情發生懸疑，令人摸不著頭緒，又可能很有趣的情節。

「胡桃鉗」是柴可夫斯基三大芭蕾音樂之一，描述小女孩克拉拉在聖誕夜獲得一個胡桃鉗王子玩偶，玩偶在半夜和老鼠大軍打仗。為了報答克拉拉協助玩偶打了勝仗，胡桃鉗王子邀她到糖果王國一遊，觀賞「糖梅仙子之舞」。柴可夫斯基採用非常特別的樂器——「鋼片琴」來創作，聲音像銀鈴般清脆，輕巧可愛，彷彿見到糖梅仙子掂著腳尖，跳起一段神秘而優美的獨舞。

柴可夫斯基‧弦樂小夜曲－圓舞曲

Peter I. Tchaikovsky: Serenade for Strings, Op.48 – Walzer Moderato.

（節錄主題）

當「交響情人夢」劇中出現帶有夢幻感，或是甜蜜幸福場景的時候，經常就會聽到這段音樂，像是千秋作菜給野田妹吃，兩個人一同走路…而第一次出現，就是在指揮休德烈傑曼和野田妹兩人初次相遇，一個想把妹妹，一個盤算著要趕快回去找千秋吃飯時。音樂輕快的節奏，甜美的旋律，馬上就讓人感覺到心花朵朵開的氣氛！

圓舞曲是十九世紀上流社會最流行的跳舞音樂，通常聽起來輕鬆愉悅而活潑。跳舞的時候，男女之間互相擁抱，踏著三拍子蹦掐掐蹦掐掐地跳（這在當時保守的社會風氣下，可是很大的突破！）。俄國作曲家柴可夫斯基「弦樂小夜曲」當中的「圓舞曲」，不但運用了維也納最有代表性的圓舞曲風格，還加了點法國「上流社會」精緻典雅的氣息。柴可夫斯基還在樂譜上註明：「甜蜜的，要盡所能地優雅！」

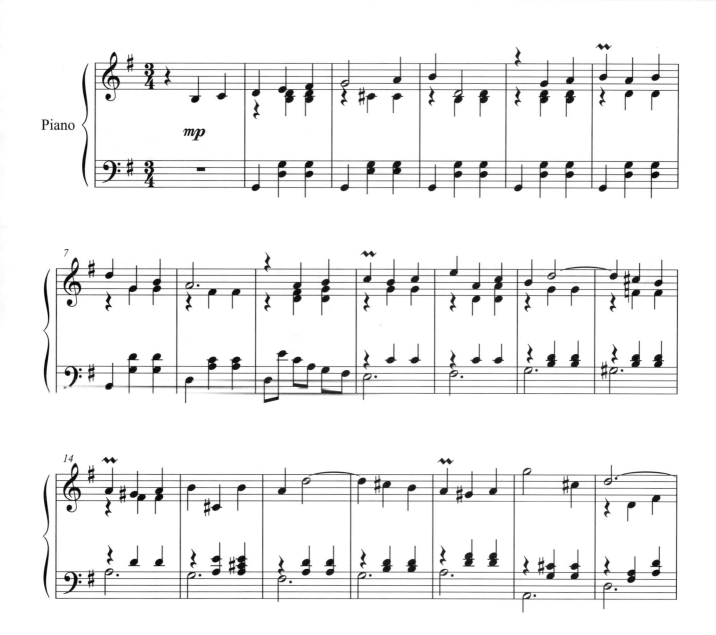

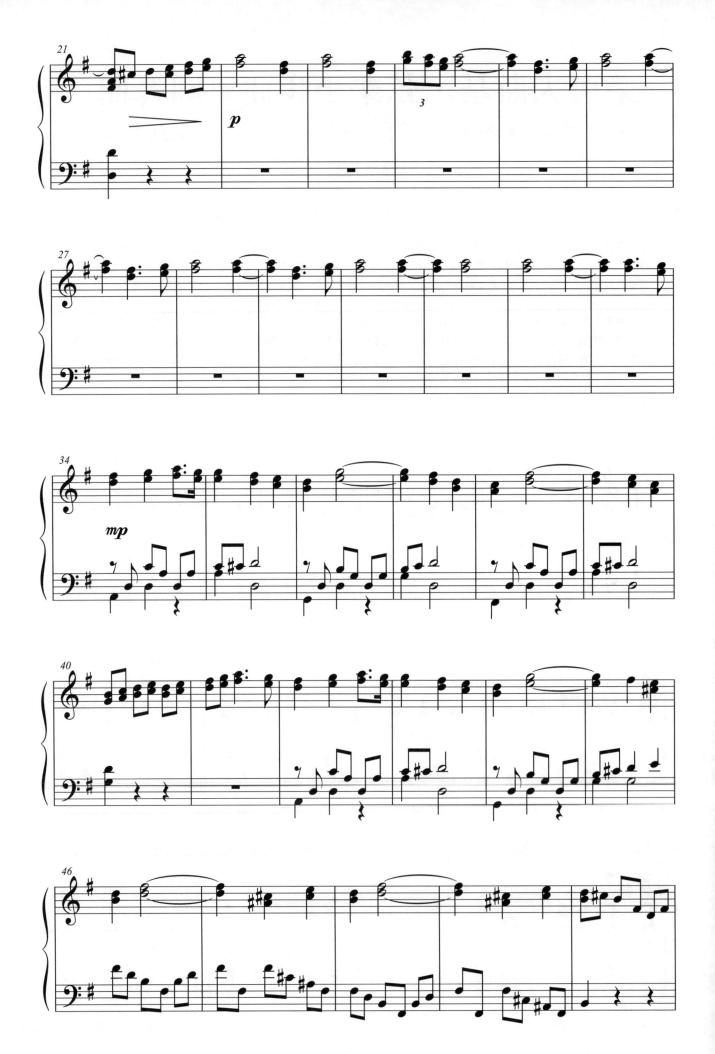

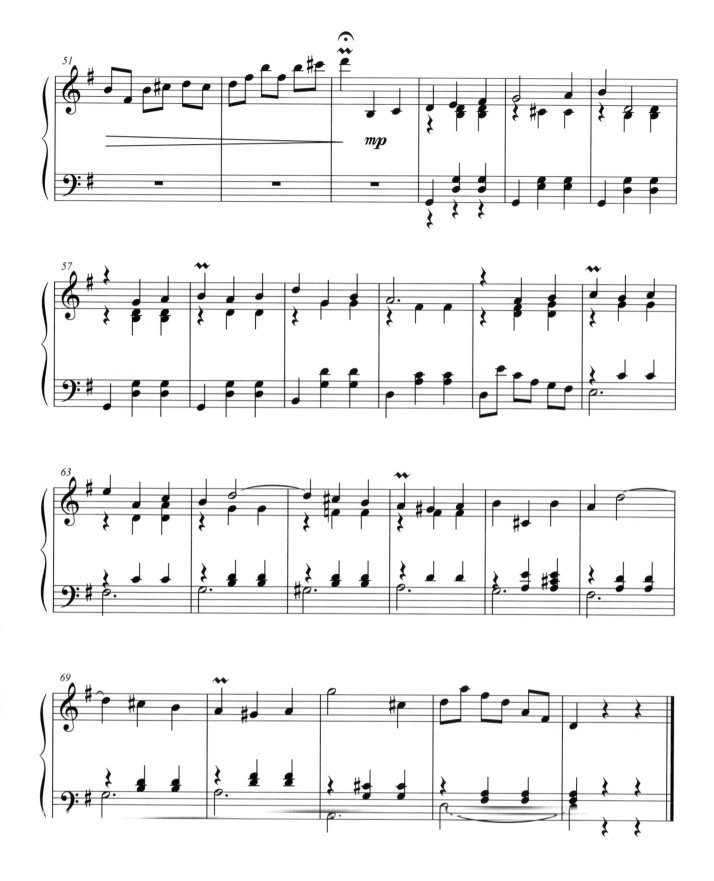

莫札特・雙鋼琴奏鳴曲

Mozart: Sonata for 2 Pianos in D major K448.

（節錄主題）

＊千秋與野田妹第一次的琴瑟和鳴

莫札特唯一的雙鋼琴奏鳴曲，是為了和一位琴藝高超的女弟子合奏而寫下。據說這位女弟子是個小胖妹，對老師的愛苗逐漸滋長，就像野田妹對千秋的愛慕。千秋和野田妹演奏的第一樂章是「精神抖擻的快板」。兩架鋼琴大步向前齊奏，之後是一連串音階，雙方彼此模仿，有時像對話，有時像山谷迴聲。莫札特還加了許多跳躍音符，讓樂曲中段帶有俏皮可愛的心情（回想劇中野田妹手指跳躍的畫面吧）。

雙鋼琴演奏的訓練，是磨練孤傲千秋「傾聽他人」的大好機會。在和野田妹的合奏中，千秋看出了她的才華，也願意挑戰自己與人合作音樂的能力，甚至演奏出令自己「震動」的音樂，指揮之路又再往前跨了一步！

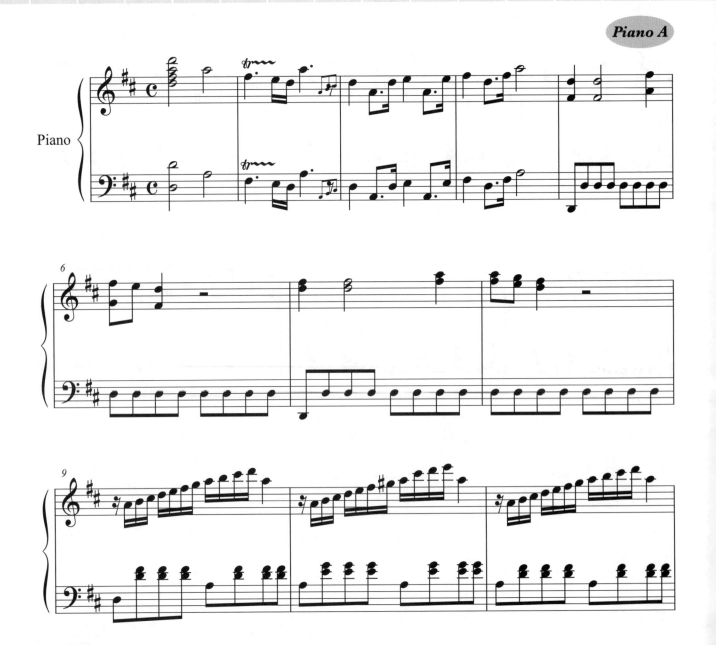

Piano

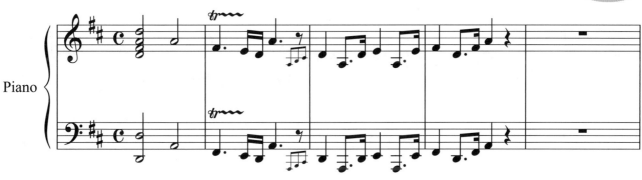

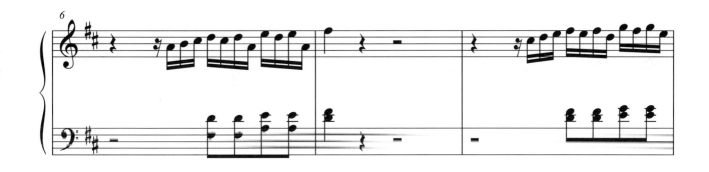

Piano B

Piano A

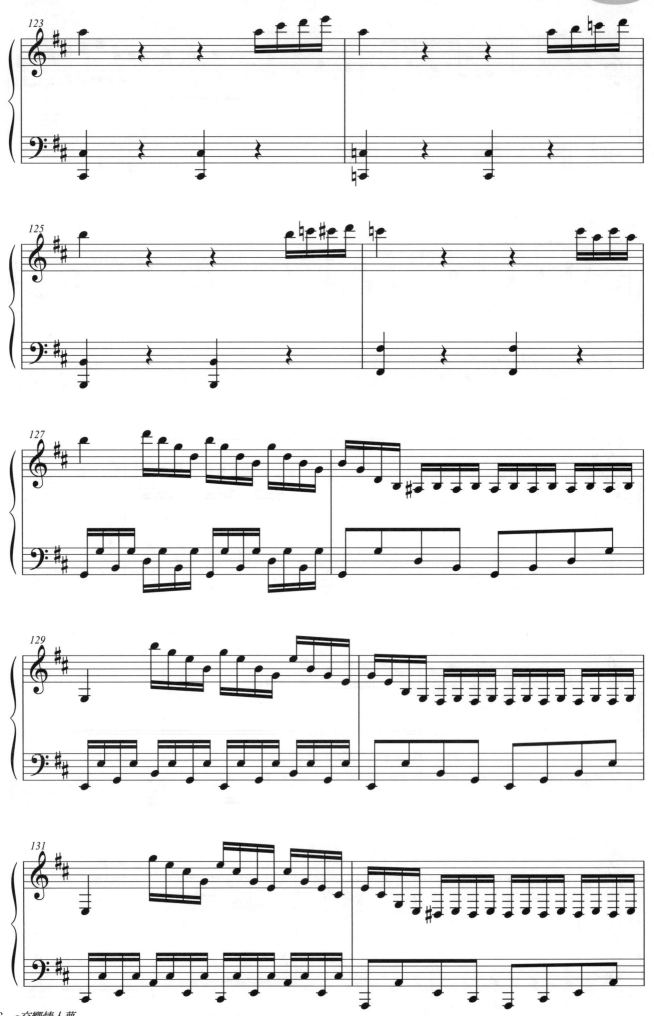

交響情人夢
Nodame Cantabile

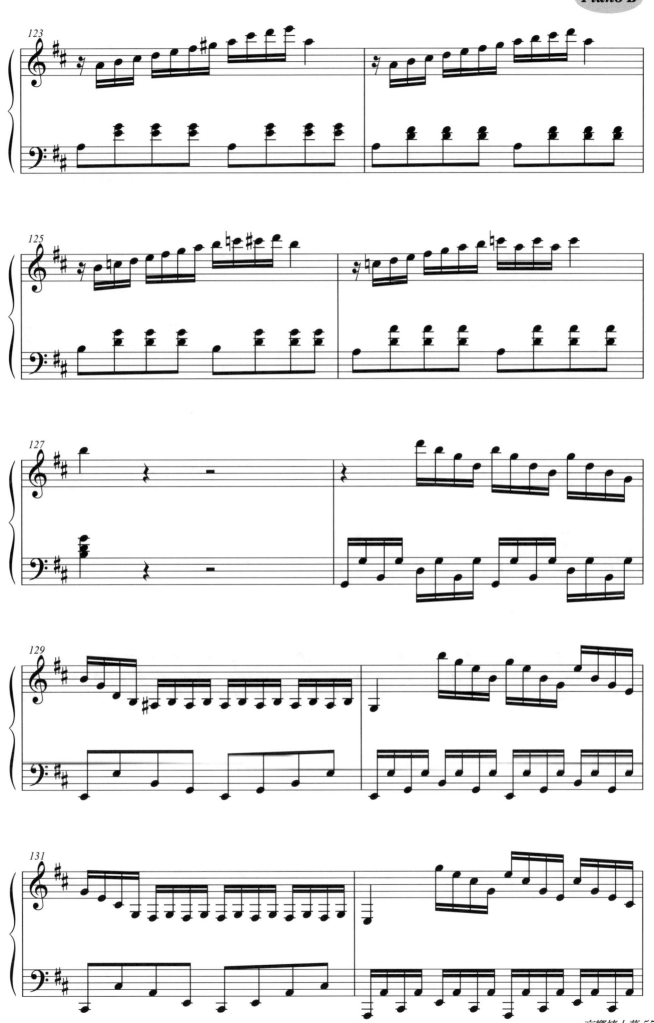

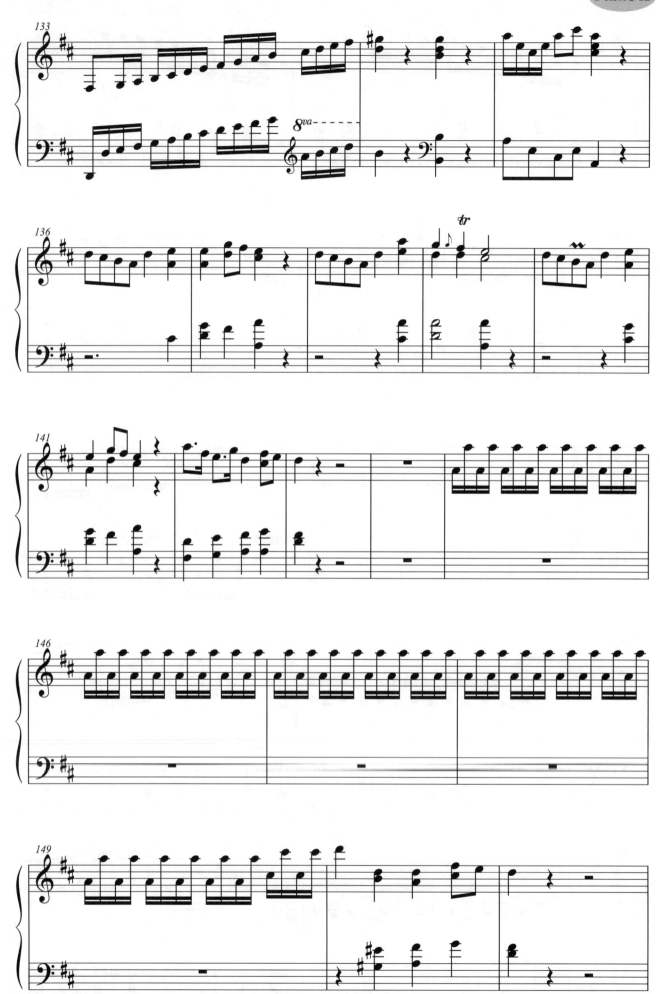

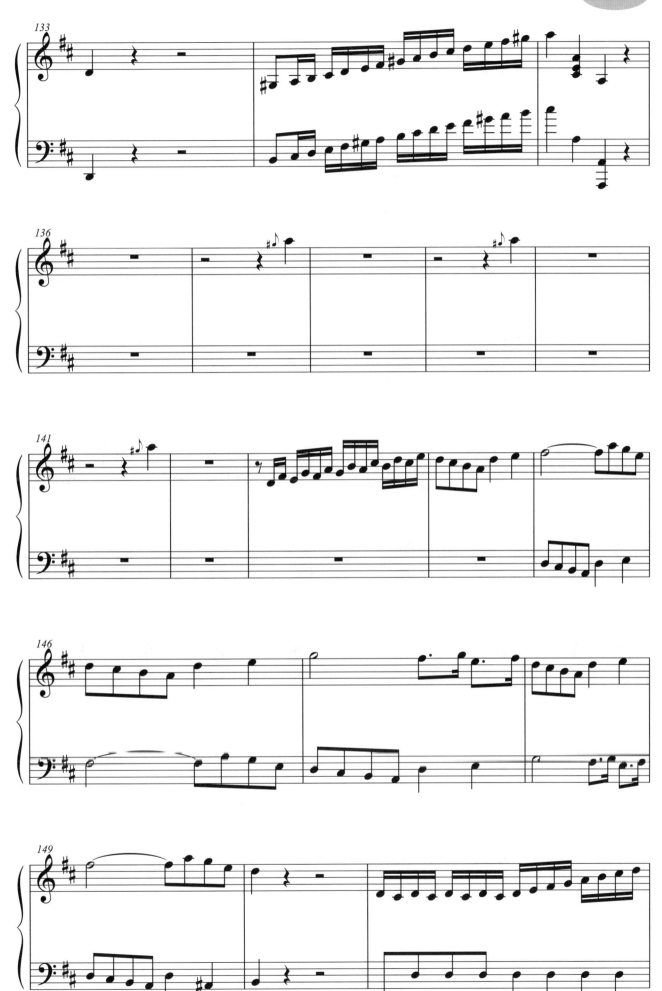

交響情人夢61
Nodame Cantabile

拉赫曼尼諾夫
第二號鋼琴協奏曲第一樂章

Sergei Rachmaninoff: Piano Concerto No. 2, Op. 18, Movement I.

（節錄主題）

＊千秋王子大秀

休得列傑曼給千秋的一大挑戰，就是要他在學園祭中演出這首協奏曲。作者拉赫曼尼諾夫曾因作品遭毒舌批評，自信全失，三年寫不出一個音！多虧精神科醫師達爾博士的催眠療法，重拾創作靈感。

千秋練琴時提到「從憂鬱開始，然後戰勝憂鬱，最後用全身歌唱歡樂」，點出了曲子的精髓。後來，野田妹也靠催眠法治好了千秋的搭飛機恐懼症。排練時，休得列傑曼要求千秋「更美、更浪漫、更苦悶、更性感」，向來壓抑的千秋學會釋放自我。短短三分多鐘的學園祭，巧妙濃縮樂曲中最「搶耳」的段落。曲子進入尾聲，千秋想到一切快要結束，不能再被休得列傑曼指導，泛著淚光的複雜激情，隨著音樂攀升至最高點！

交響情人夢
Nodame Cantabile

貝多芬・第五號小提琴奏鳴曲
「春」第一樂章

Ludwig van Beethoven: Violin Sonata No. 5, Op. 24 – 'Spring', Movement I.

（節錄主題）

《交響情人夢》第二集中，搖滾青年阿峰同學的補考曲目。野田妹說它是在一片花田裡的印象，阿峰卻認為這樣幼稚的解釋，對貝多芬實在是大不敬，應該是「閃耀青春的喜悅和閃電」！曲子充滿「如沐春風」的感覺，像戀人間和諧美妙的關係。

當年的貝多芬知道自己耳力漸衰，陷入生命低潮，卻也遇到了心愛的女孩茱麗葉塔。茱麗葉塔欣賞貝多芬的才華，也不介意他的耳疾。在愛情的滋潤下，貝多芬擺脫苦惱的心情，找回樂觀明朗。作品標題「春」並不是貝多芬自己寫的，而是後來的人加上，幫曲子做了很好的註腳，引導欣賞者想像音樂的情境……

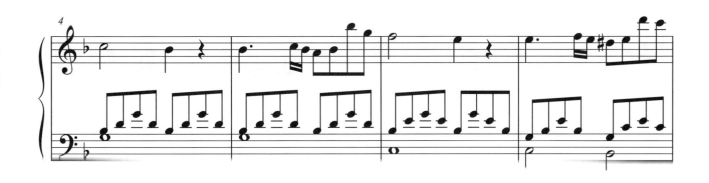

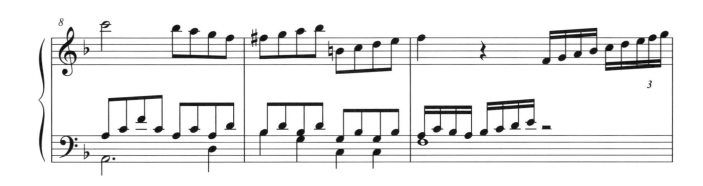

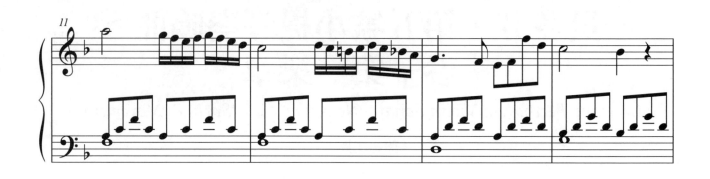

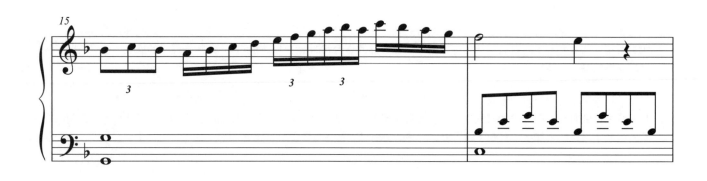

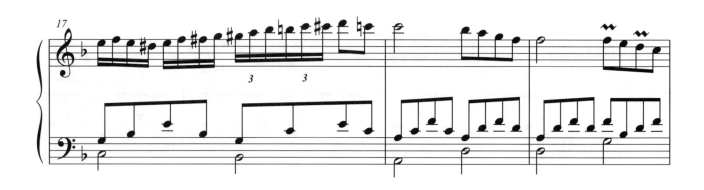

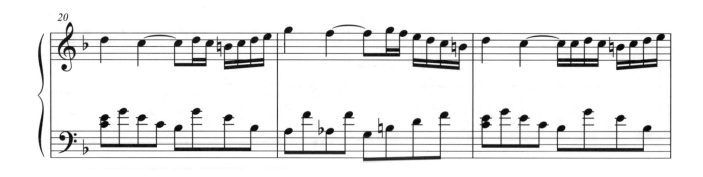

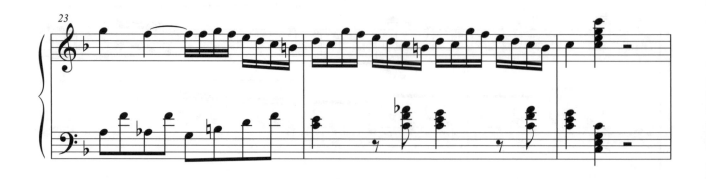

交響情人夢
Nodame Cantabile

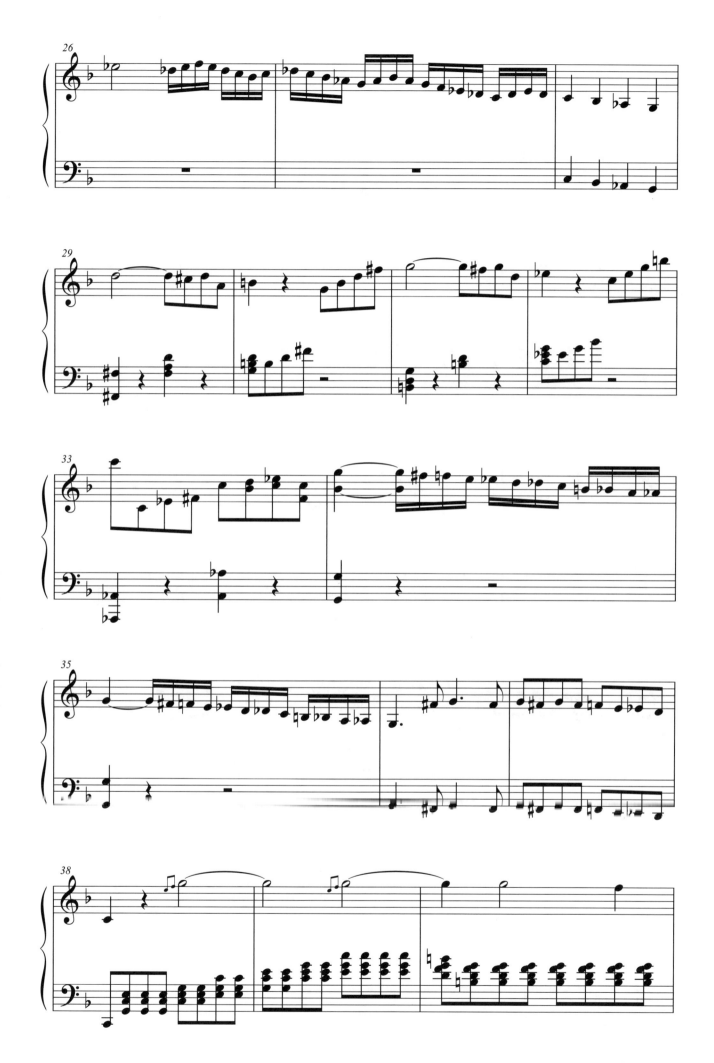

交響情人夢
Nodame Cantabile

巴哈・第二號小提琴無伴奏組曲第三樂章

Johann Sebastian Bach: Partitas No.2 for Solo Violin – Sarabande (BWV 1004)

（薩拉邦德舞曲）

R☆S樂團首次排練前，峰第一次聽見清良的琴音，驚為天人，馬上求清良收他為徒。電視版第七集中，清良演奏了德國作曲家孟德爾頌的E小調小提琴協奏曲開頭，但在漫畫原作中，清良演奏的是音樂之父巴哈第二號小提琴無伴奏組曲當中的「薩拉邦德舞曲」。

巴哈的無伴奏小提琴組曲和奏鳴曲，在西方音樂史上有「小提琴的舊約聖經」的崇高稱號，小提琴不僅發揮艱難的技巧，音樂本身也具有深度的感染力。「薩拉邦德舞曲」旋律嚴肅莊重，有深沉哀傷的感覺，常帶給演奏者和欣賞者自由冥想的空間。不妨在這首曲子當中，細細品味「慢」的哲理吧。

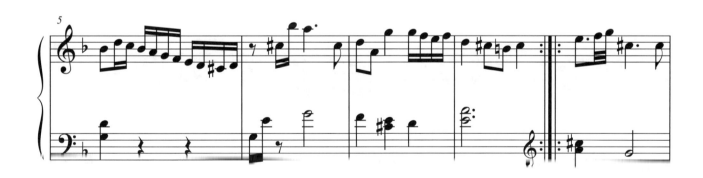

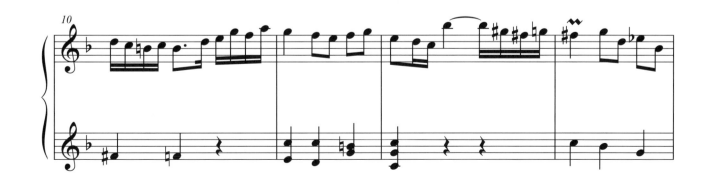

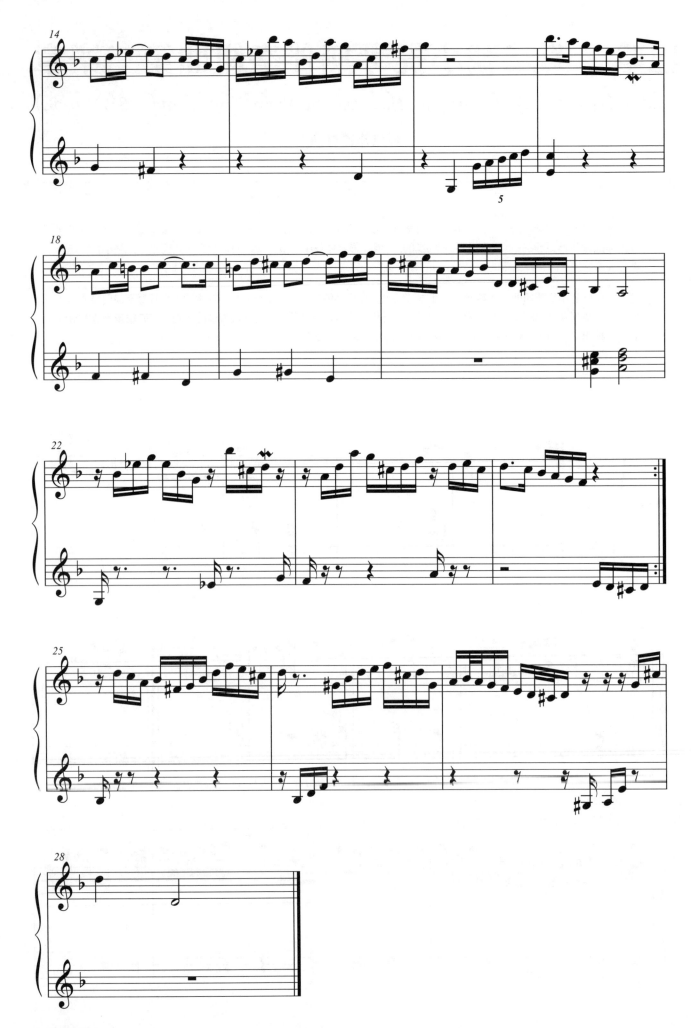

莫札特・雙簧管協奏曲第一樂章

Wolfgang Amadeus Mozart: Oboe Concerto K314.

（節錄主題）

＊粉紅色的莫札特

R☆S樂團首次公演的曲子，是莫札特二十一歲時為當時著名的雙簧管演奏家藍姆所寫，也是劇中雙簧管王子——黑木的最佳主題曲！雙簧管帶有一股特殊的鼻音，合奏中雖不突出，獨奏時卻能表現出獨特的情感，就像黑木不強出頭、卻難掩才華的感覺。初次見面，黑木馬上「煞」到了野田妹，排練曲子時眼神夢幻，還浮現野田妹粉紅色的笑容，千秋也馬上發覺，樂團變成「粉紅色的莫札特」！雖然黑木經歷了郎有情妹無意的打擊，比賽落敗，但在R☆S樂團公演中，青春的酸甜苦辣，讓黑木的莫札特不只是粉紅色，而是多采多姿的！

交響情人夢
Nodame Cantabile

交響情人夢81
Nodame Cantabile

屁屁體操

＊野田妹的大作

為了好好栽培自己看上的學生，江藤老師向千秋請教如何「馴服」野田妹的好方法，除了送小玩具、有便當吃，還要「忍辱負重」地和野田妹一起完成屁屁體操！看著江藤老師旋轉身體，舉手，做著順著屁放出來的手勢，真的很犧牲哩！這是一首可愛充滿童趣的兒歌旋律，野田妹如果真的當了幼稚園老師，相信可以帶給許多小朋友歡樂！

Piano

莫札特‧歌劇【魔笛】第十四號曲
－夜后詠嘆調

Wolfgang Amadeus Mozart: Opera 'The Magic Flute' – Der Holle Rache.

交響情人夢第一集中，壯志難伸的千秋被前女友彩子看不起，兩人不歡而散。沒多久，背景音樂響起了學聲樂的彩子演唱的這首詠嘆調。「魔笛」歌劇中，邪惡的夜后要女兒帕米娜殺掉代表光明的大祭司，帕米娜拒絕，夜后凶狠地唱：「我心中燃燒著地獄般復仇的火燄，死亡和絕望，如果大祭司不是死在妳手中，妳就不再是我女兒！」雖然歌詞指的是夜后要斷絕和女兒的關係，但引用在《交響情人夢》，也巧妙呼應了彩子決定和千秋一刀兩斷的情節。彩子瞪大眼睛、唯我獨尊的動作和神情，果然是夜后的不二人選！

現實生活的莫札特，也曾在娶妻子康斯坦彩時，遭到岳母百般刁難。不知道他創作這首詠嘆調時，腦中是不是浮現了岳母喋喋不休的臉？

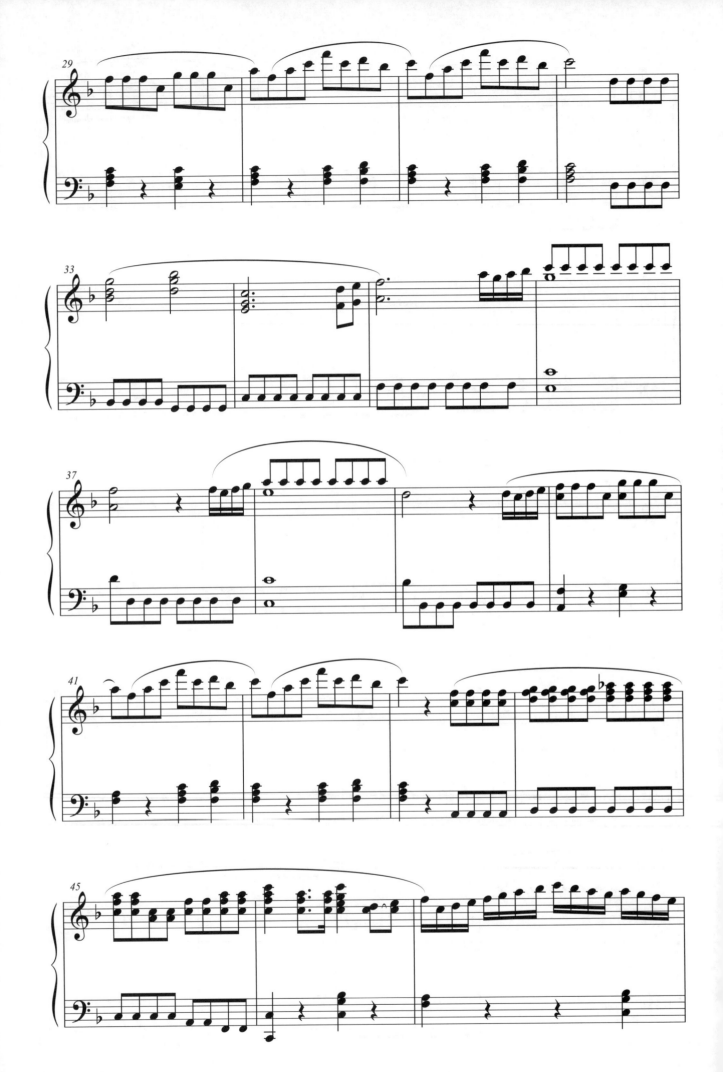

交響情人夢
Nodame Cantabile

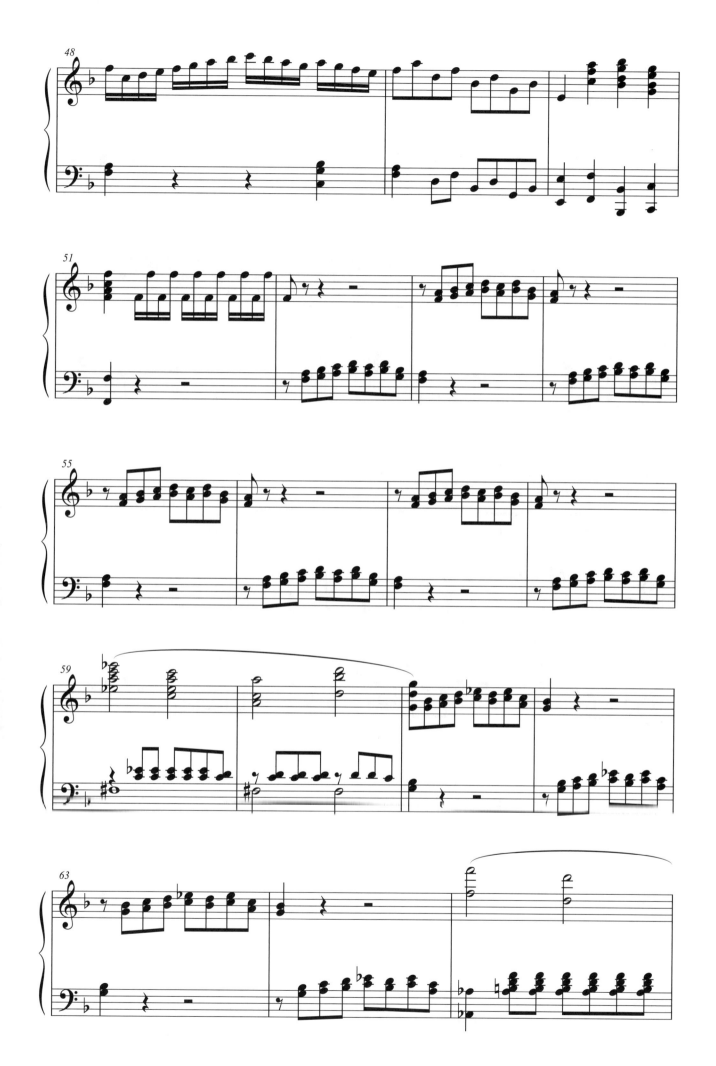

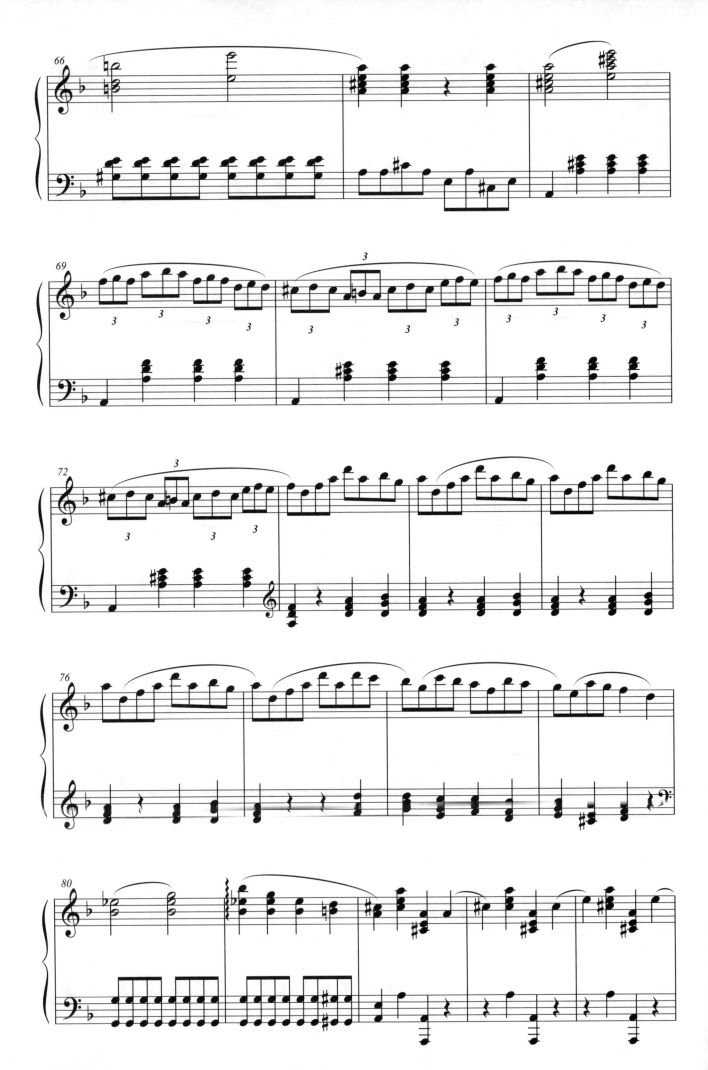

交響情人夢
Nodame Cantabile

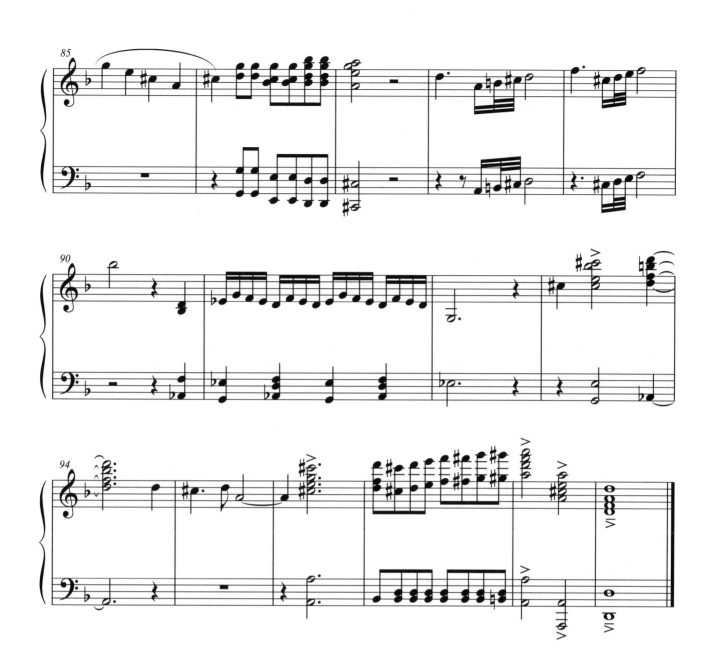

莫札特・「費加洛婚禮」序曲

Wolfgang Amadeus Mozart: 'La Nozze de Figaro' – Overture.

（節錄主題）

＊野田妹的偷親行動

莫札特的歌劇「費加洛的婚禮」是一部喜歌劇，描述理髮師費加洛和當女僕的女朋友聯手教訓好色伯爵的故事。序曲是歌劇正式開始前的暖場音樂，讓觀眾培養情緒，引導想像劇情可能的發展。「費加洛的婚禮」序曲，開場就用一連串急速的音符炒熱氣氛，節奏、大小聲的對比都很強烈，短短四分鐘左右的曲子毫無冷場，聽起來興奮又快活。

S樂團公演大成功之後，野田妹在校園看到長凳上打盹的千秋，忍不住又開始她的「偷親行動」。失敗過好多次的她，這次終於成功了！就在野田妹開心地邊跳邊尖叫時，「費加洛的婚禮」序曲響起，雖然離「送入洞房」還很遠，也算是為他們日後的感情預告了好兆頭！

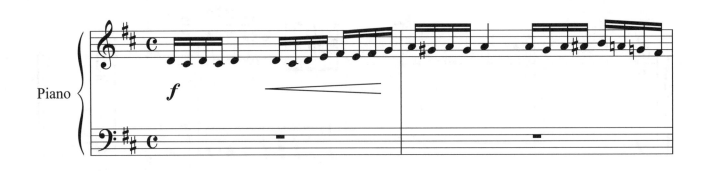

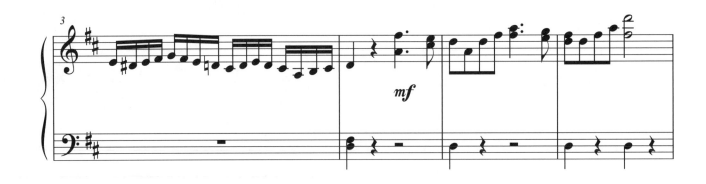

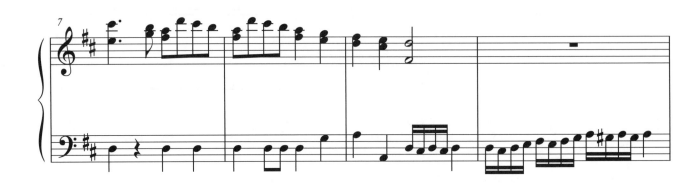

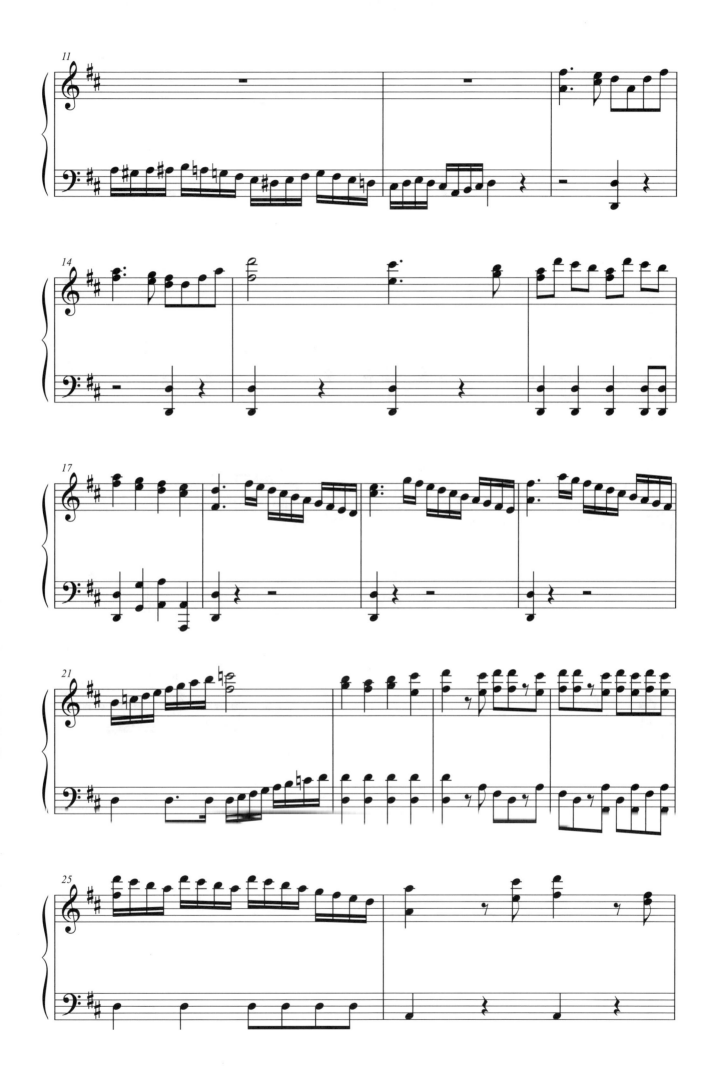

哈察都亮・劍舞

Aram Ilich Khachaturian: Sabre Dance

＊野田妹的「鰻魚戰鬥之歌」

亞美尼亞作曲家哈察督量的作品《劍舞》，光聽音樂就能感受到刀光劍影的緊張氣氛！《交響情人夢》劇中，《劍舞》最令人印象深刻的片段，是第八集野田妹搶購三條三百日圓的鰻魚場景。為了幫千秋學長打氣，野田妹無視身邊想要表白的雙簧管王子黑木，看到市場的鰻魚特價聲一響起，不顧一切衝向前去，彷彿殺紅了眼的戰士！

《劍舞》原是芭蕾舞劇「蓋妮」中，高加索人民出征前拿著刀劍跳的戰鬥舞蹈，運用古典音樂少見的「急板」，常被用在電視廣告、電影中打鬥、緊張，甚至有些慌亂的場景。周星馳的金馬獎大作「功夫」，也是著名的例子之一喔！

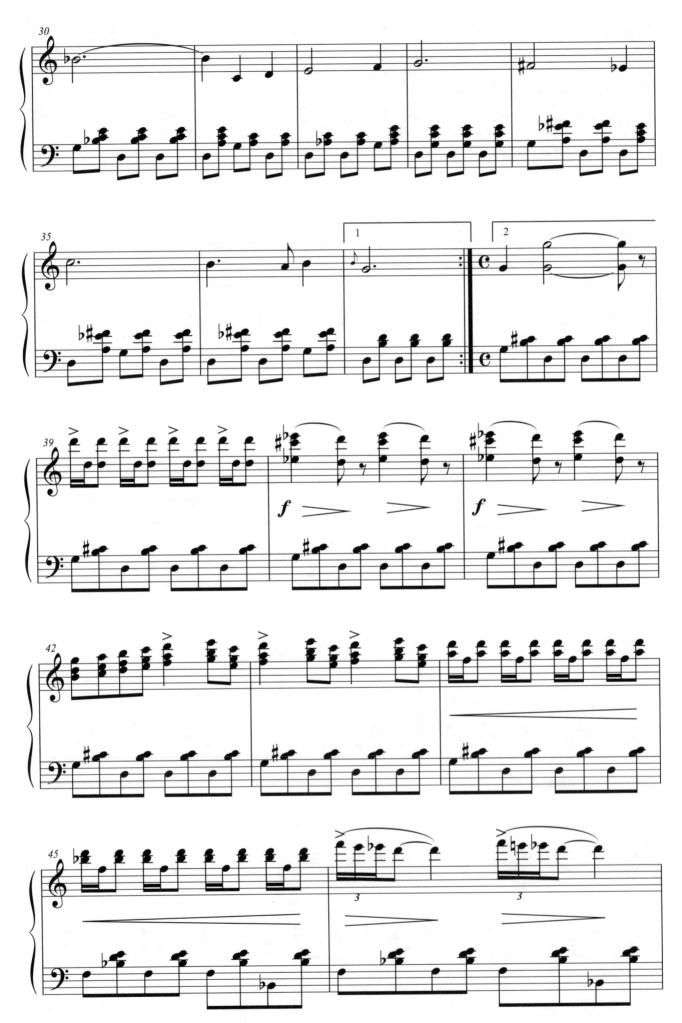

交響情人夢
Nodame Cantabile

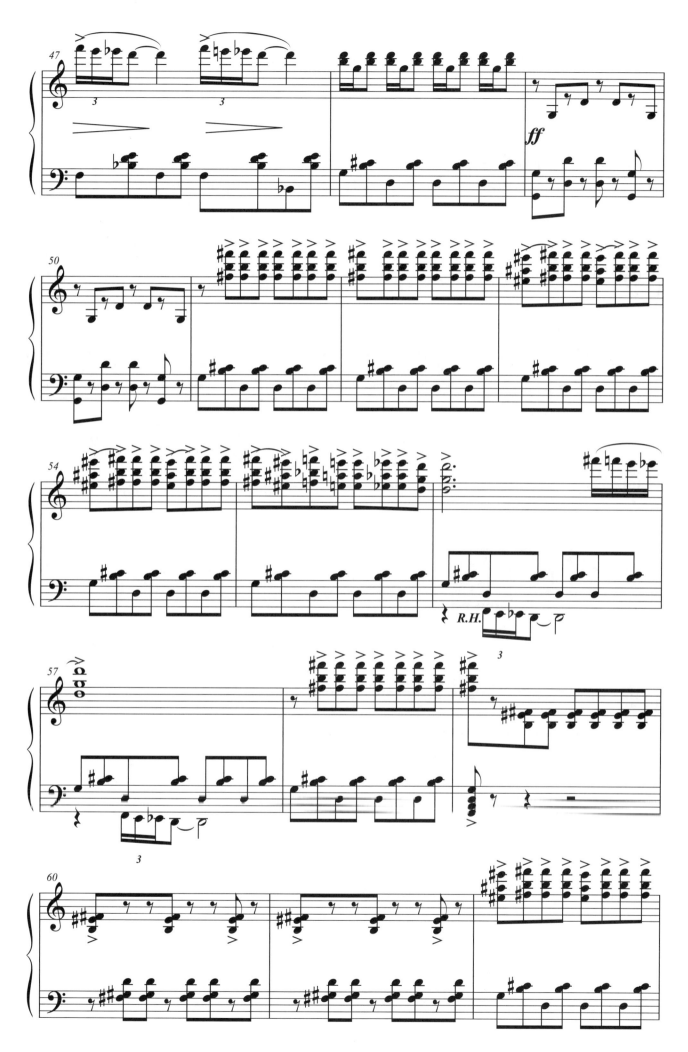

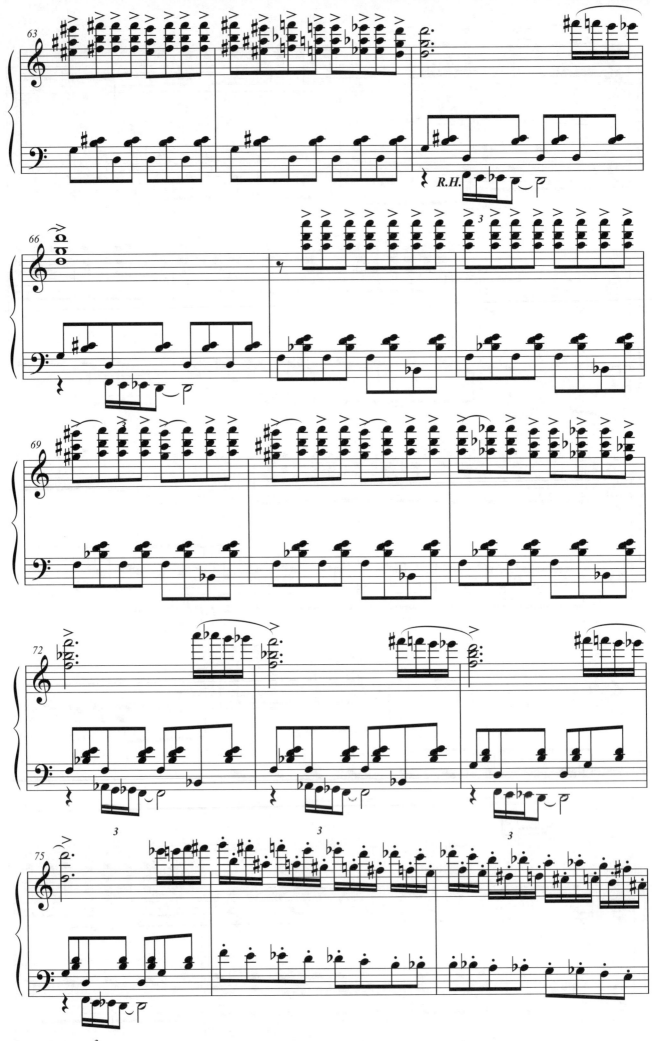

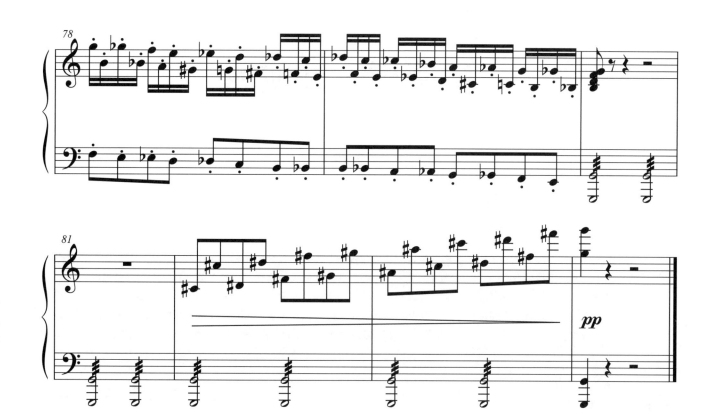

拉威爾 · 波麗露

Maurice Ravel: Bolero

（旋律）

第八集R☆S樂團首次公演前，這首曲子可是扮演著相當重要「暖場」角色唷！樂評、千秋的媽媽、前女友、想看好戲的學生們，陸續來到音樂廳，討論期待著演出，拉威爾波麗露前段的旋律，先是小聲地在底下搭配著畫面，醞釀「山雨欲來」的氣氛（究竟演出的結果會是如何呢？）。隨著場景轉換到後台，樂團裡的大家也都在彼此鼓勵，等待上台的那一刻。此時，「波麗露」的音樂也進行到了後段較有氣勢，步伐雄壯的段落，恰如其分地表現出R☆S樂團大家和千秋蓄勢待發的信心。當「波麗露」音樂在最高潮結束，千秋和R*S樂團的大家，好戲才正要上場呢！

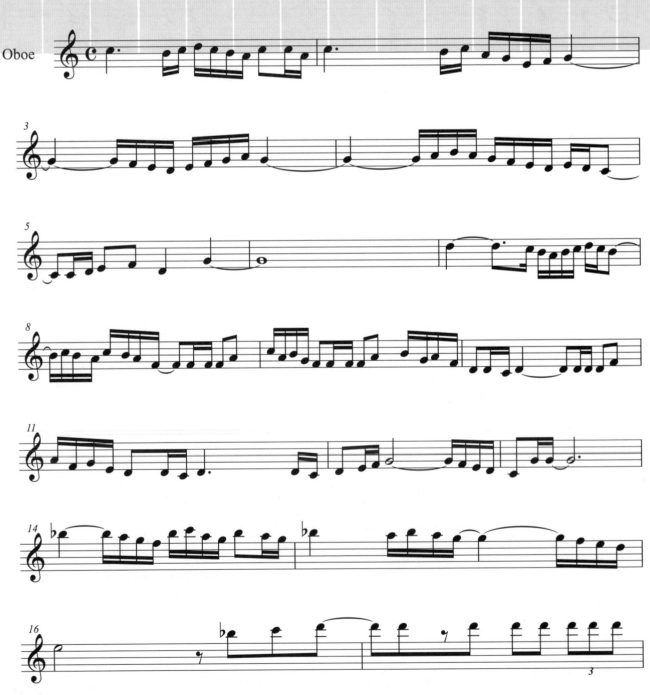

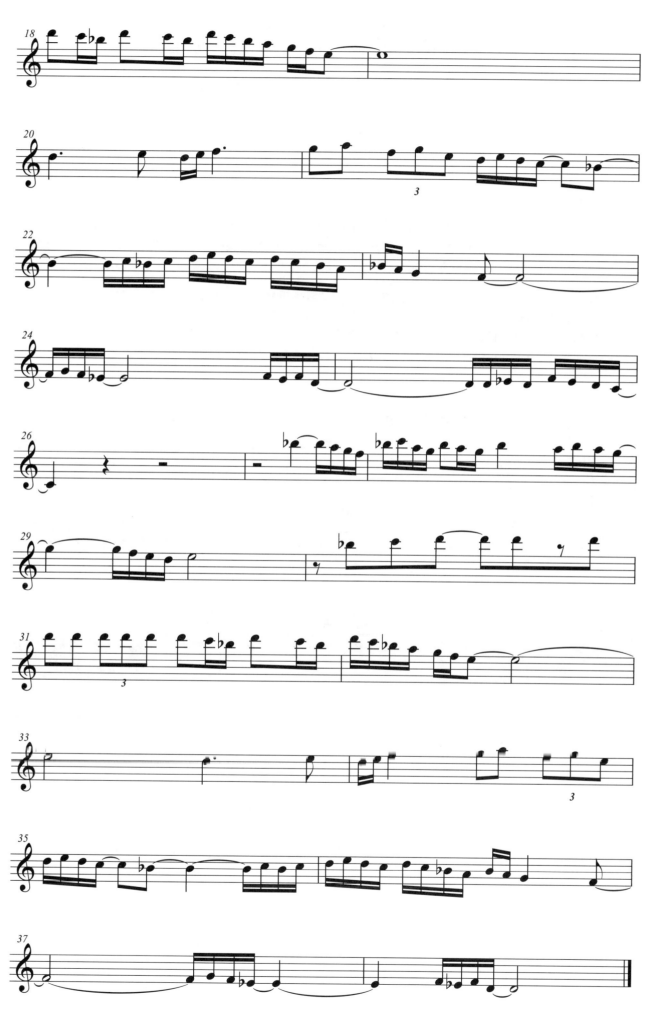

蓋希文‧藍色狂想曲

George Gershwin: Rhapsody in Blue

（節錄主題）

＊瘋狂又浪漫的《藍色狂想曲》

千秋赫然發現自己身處在野田妹髒亂的房間，還被野田妹以痴傻的笑容問：「學長，你還記得昨天的事嗎？」他落荒而逃的表情和反應，搭配的就是美國作曲家蓋希文著名的「藍色狂想曲」。音樂幽默、帶點滑稽，像在預告聽者：一場一發不可收拾的好戲（通常可能有些瘋狂）即將上演！

本曲可說是超級主題曲，每集結束時搭配字幕、千秋逃離野田妹的房間、第五集重頭戲──野田妹扮成熊的S樂團學園祭耍寶公演，都運用了這首曲子。金色夕陽下，千秋從野田妹背後緊緊抱住她說「一起去歐洲吧」的經典畫面，也是「藍色狂想曲」最浪漫的一段管絃樂團合奏。

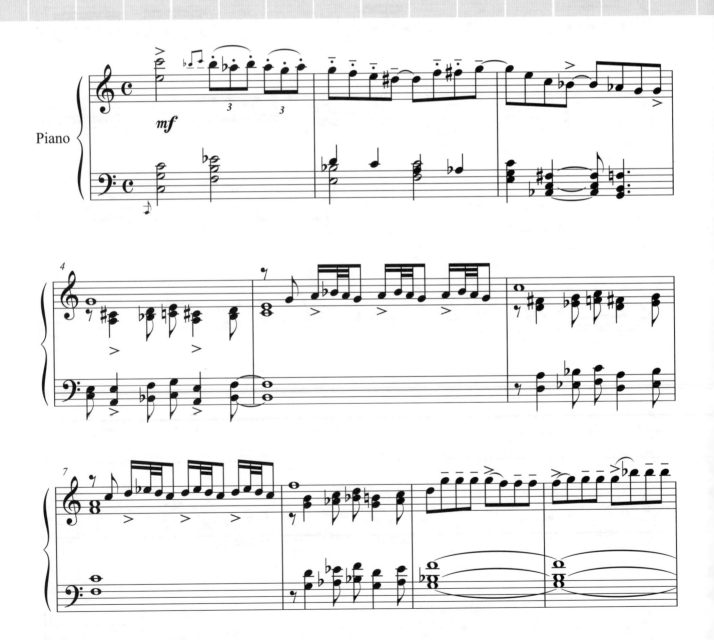

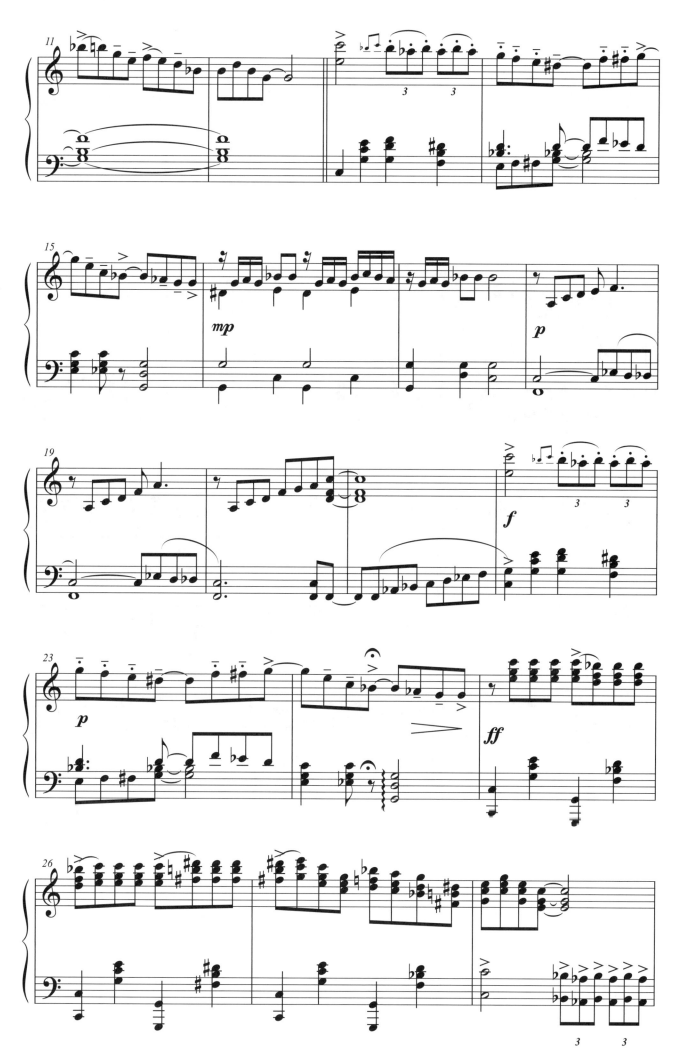

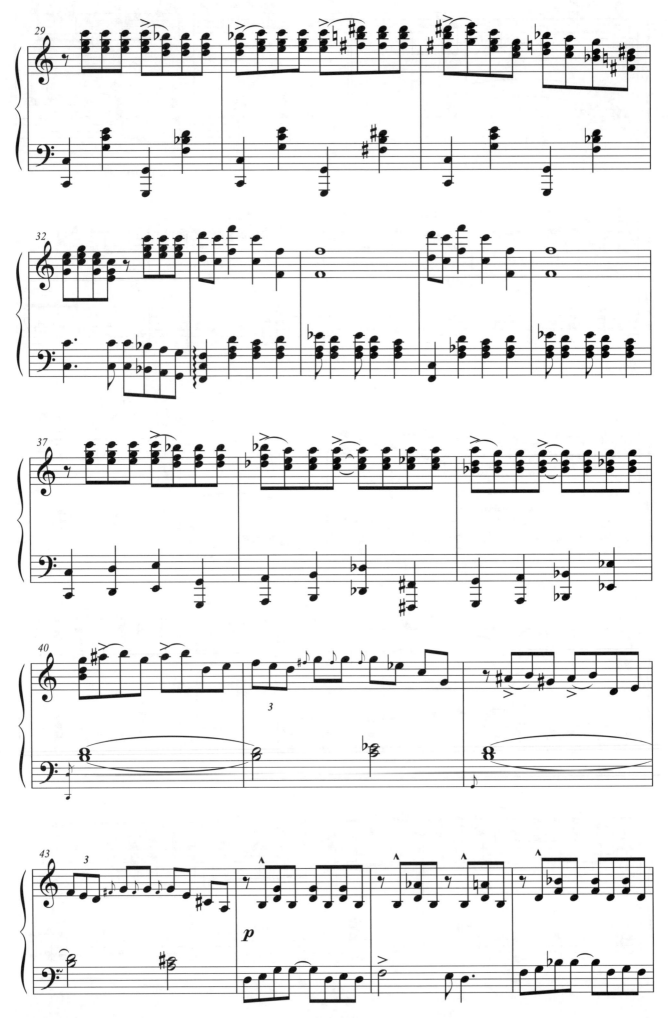

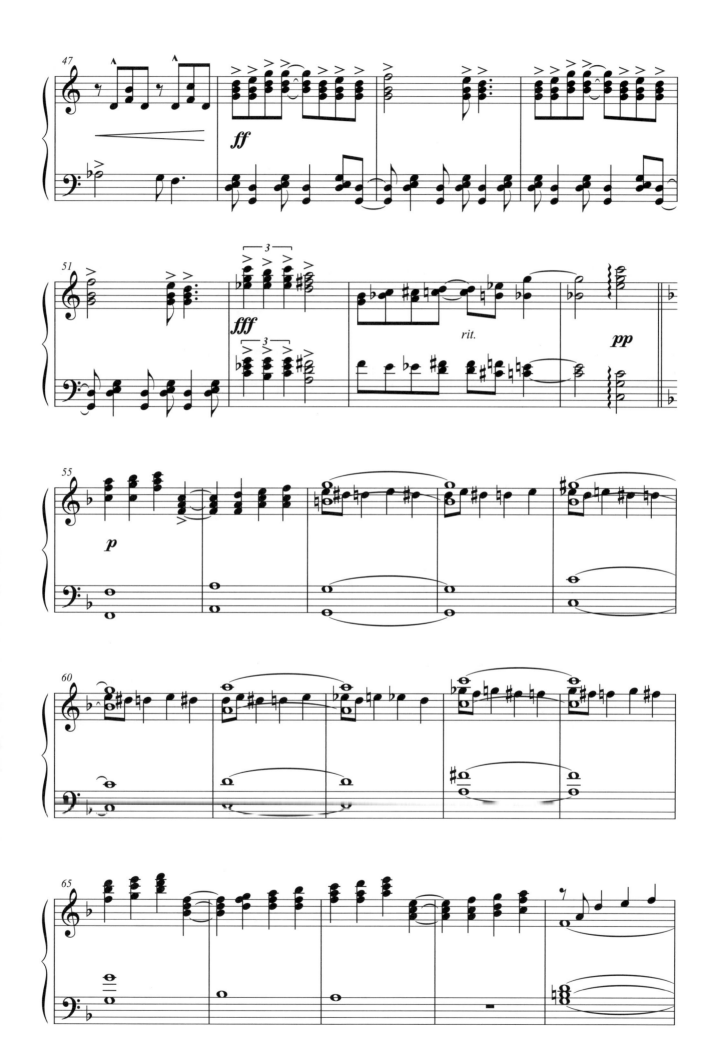

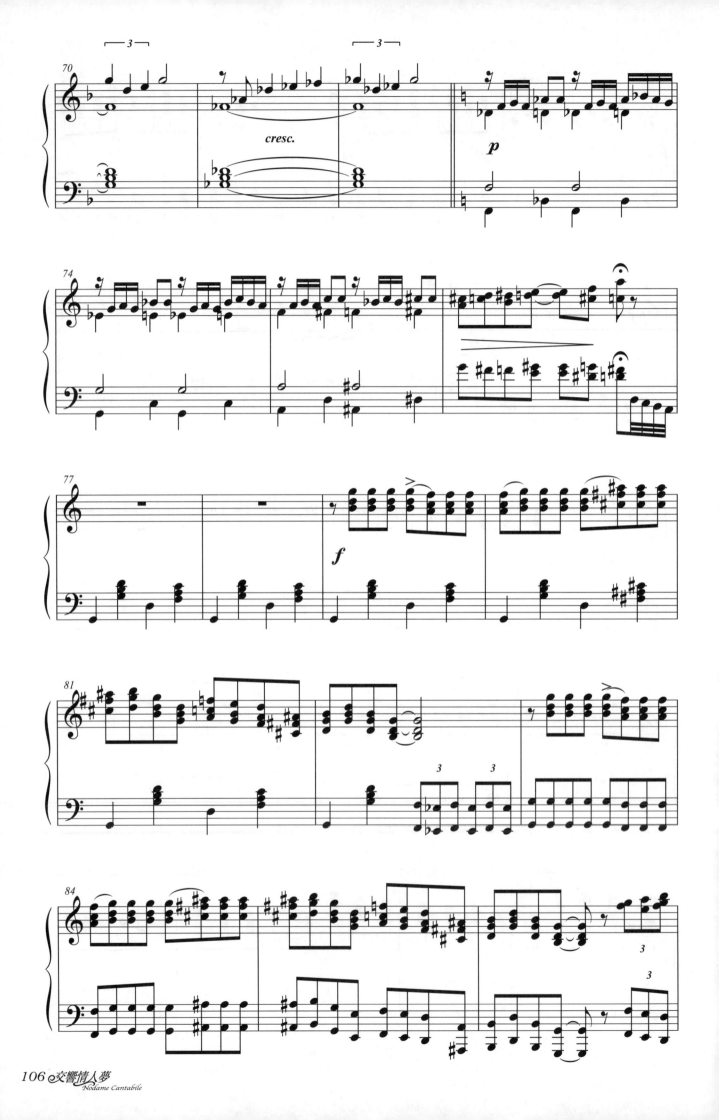

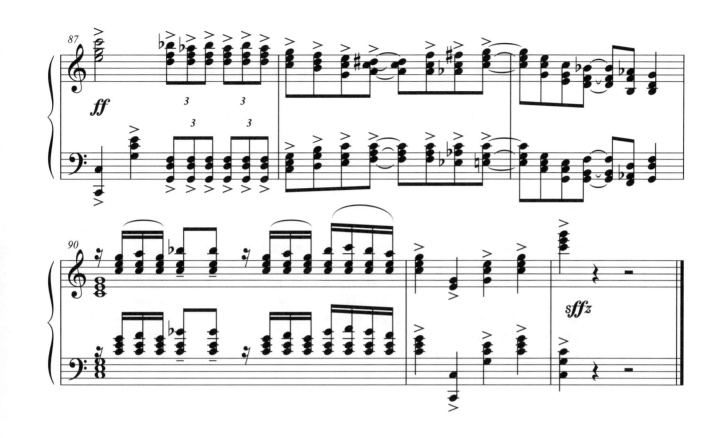

巴哈・第一號C大調前奏曲

Johann Sebastian Bach: Prelude in C major No.1, BWV846.

（平均律第一卷）

漫畫第十二集中，到了法國的野田妹開始按部就班接受老師指導。彈琴很憑感覺的野田妹，彈起巴哈像蓋房子一樣、和聲與旋律堆疊嚴謹的曲子，真是不頭痛也難！但這也是她克服對樂譜的恐懼，打好基礎的機會。

巴哈是個愛家又注重孩子音樂教育的好爸爸，寫了不少鍵盤演奏小曲給孩子練習，兩冊「平均律鍵盤曲集」就是這類型的創作（註：巴哈生活的年代，鋼琴還沒有發明）。雖是給孩子練琴用，巴哈也精心設計，讓習琴者熟悉每個調性，在音樂史上擁有「鍵盤音樂中的舊約聖經」之稱。第一冊第一首C大調第一號前奏曲，是一首簡單又優美的曲子，以分解和弦演奏出潺潺流水般的琶音。近一百年後，法國作曲家古諾還拿這首曲子來伴奏自己的歌曲「聖母頌」，使兩首作品都成為耳熟能詳的古典小品。

交響情人夢 109
Nodame Cantabile

莫札特·小星星變奏曲

Wolfgang Amadeus Mozart: Ah! Vous dirai-je, Maman K265.

＊鳩佔鵲巢的野田妹

千秋陷在被爐裡舒服到不可自拔，奮力爬出想要力圖振作時，打開自己房門，赫然發現野田妹正抱著玩偶，在他床上甜蜜入眠！千秋是可忍孰不可忍的憤怒，配合莫札特的「小星星變奏曲」主題，讓野田妹的天真（無知？故意？）似乎更多了一點可愛和理所當然！

大家都會唱的童謠〈小星星〉，其實是一首歷史悠久的法國童謠〈媽媽，請聽我說〉（Ah，vous dirai-je，maman），早在莫札特生活的年代就已經出現了！莫札特運用當時流行的曲調，寫成鋼琴變奏。先出現簡單可愛的主題，接著展開十二段多采多姿的變奏，每段都有獨特的表情。

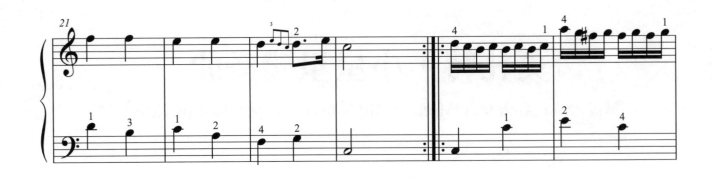

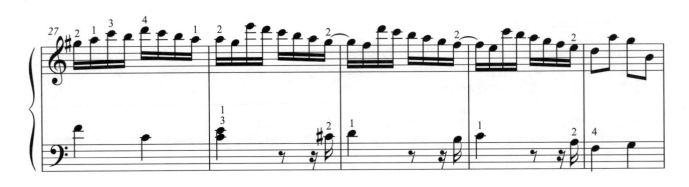

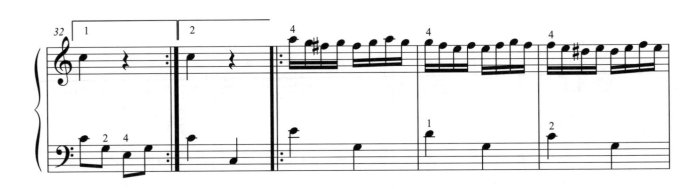

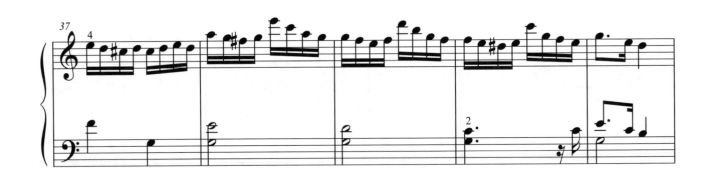

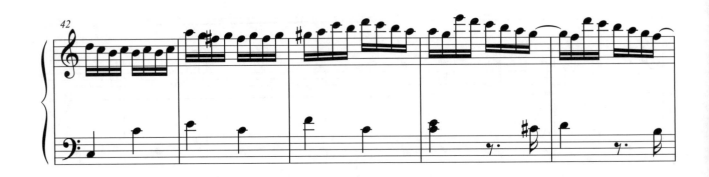

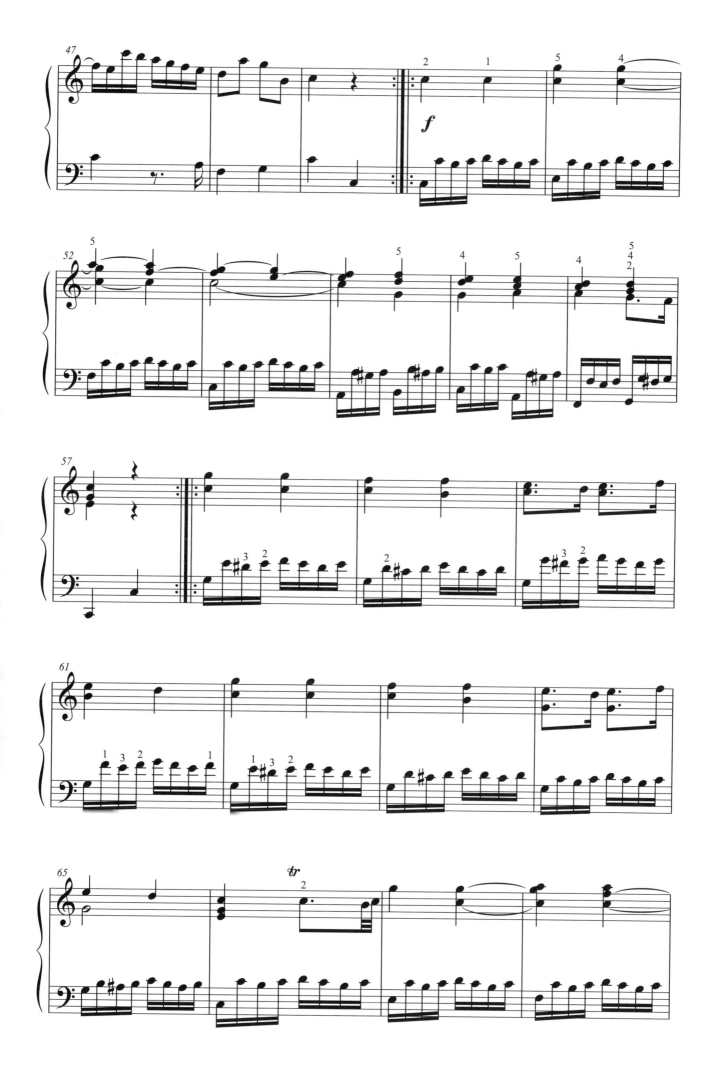

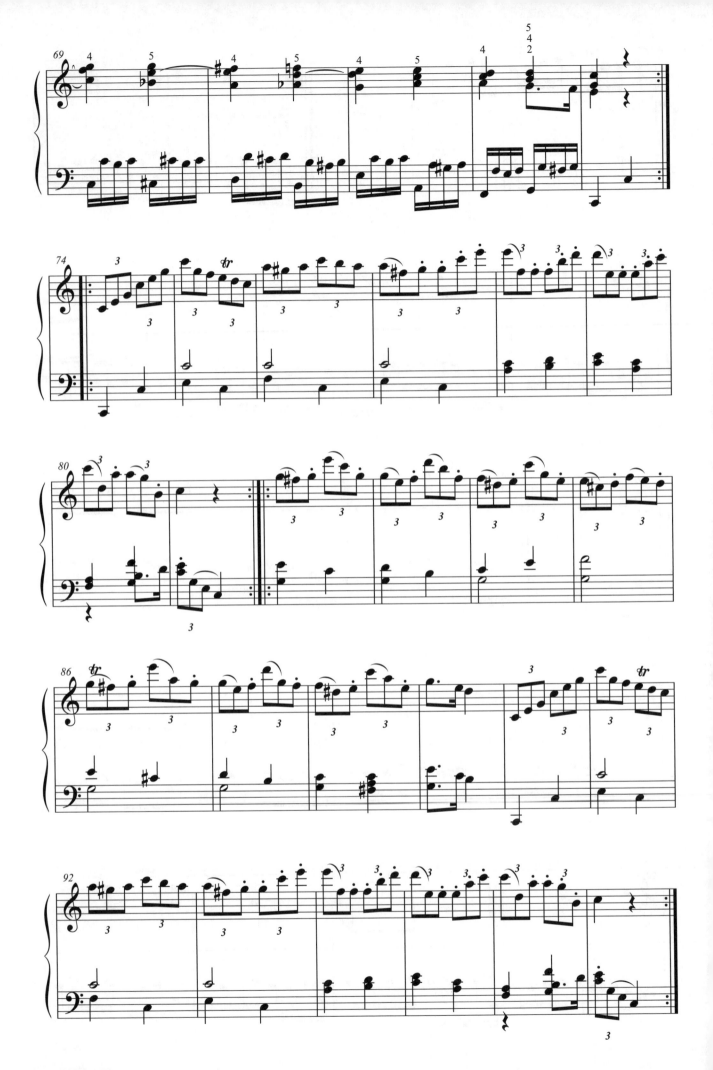

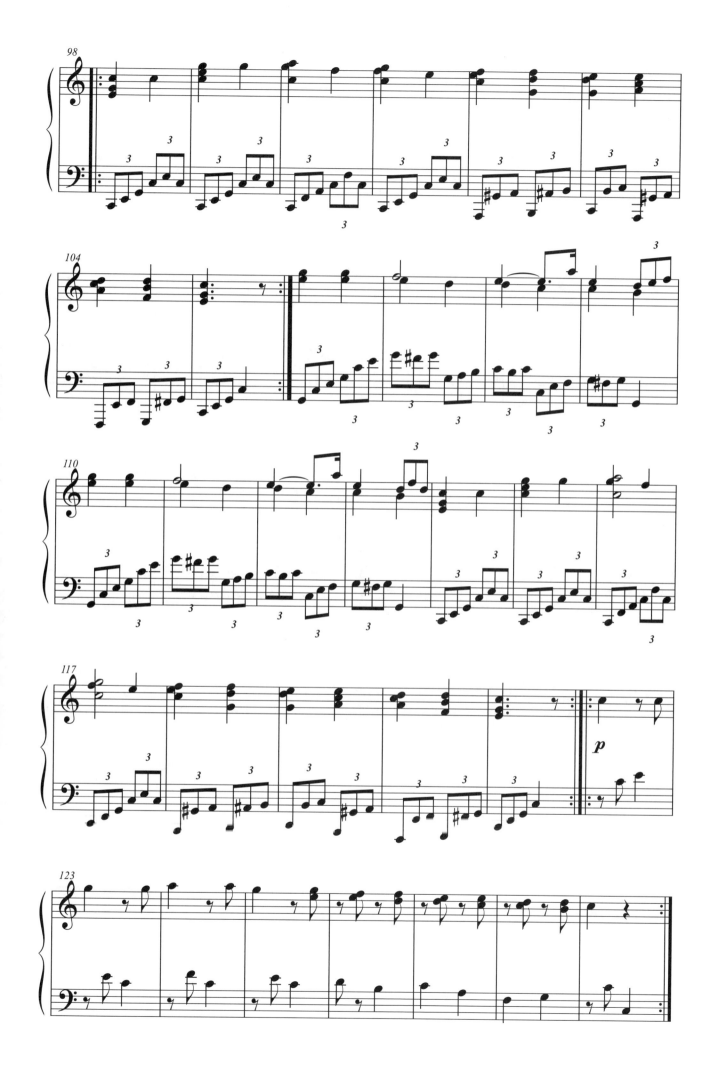

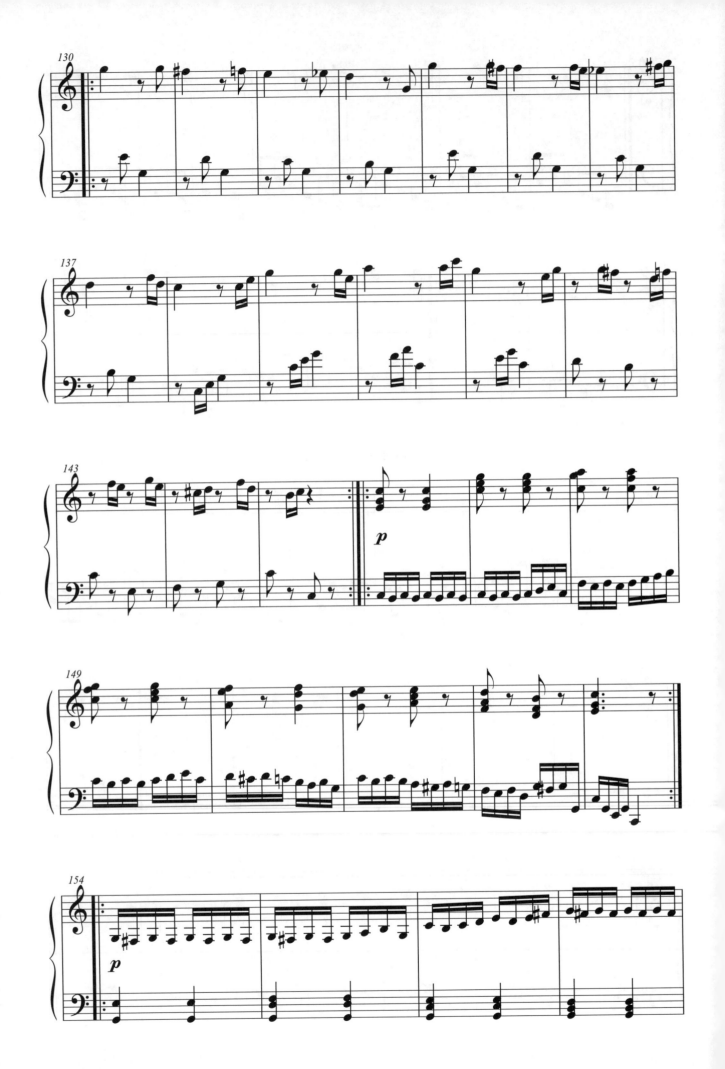

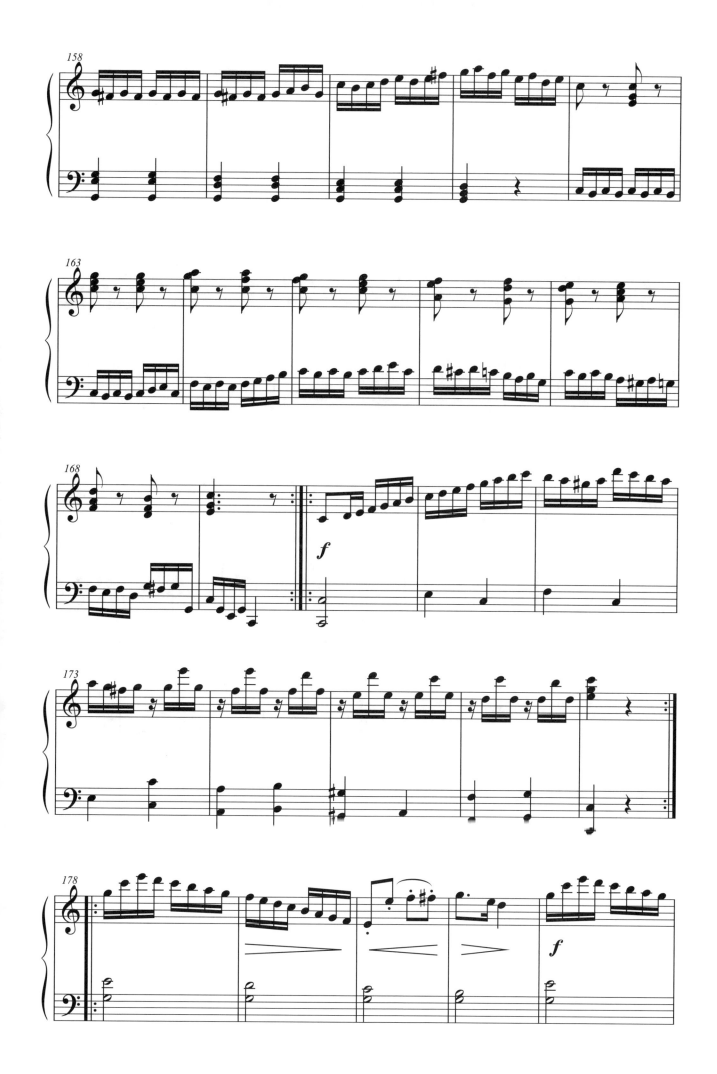

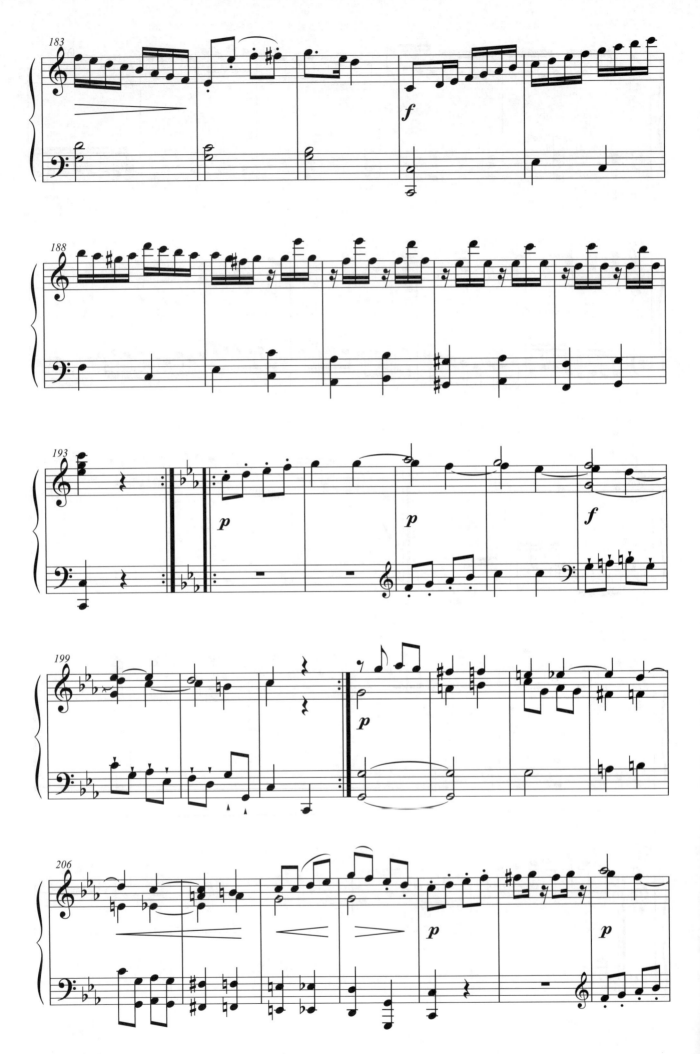

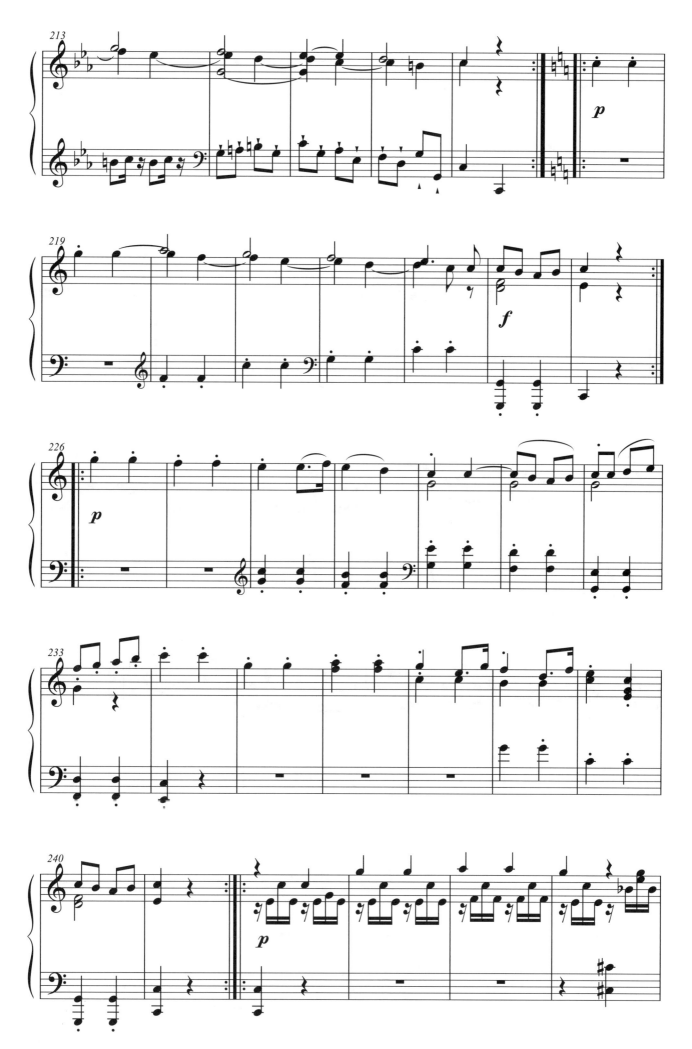

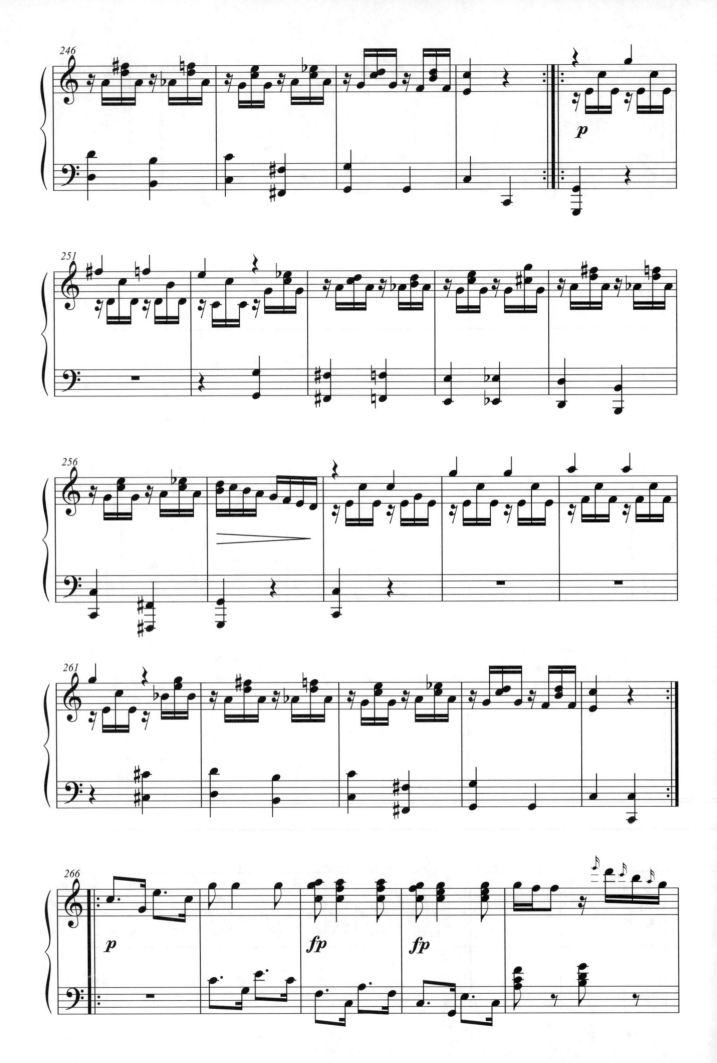

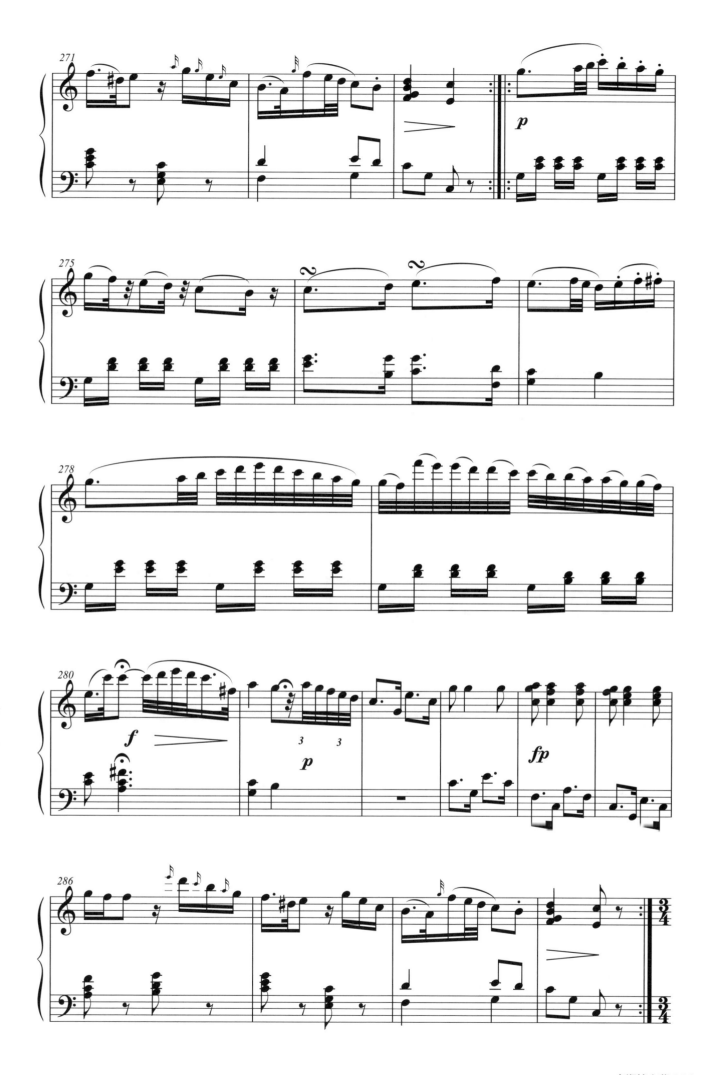

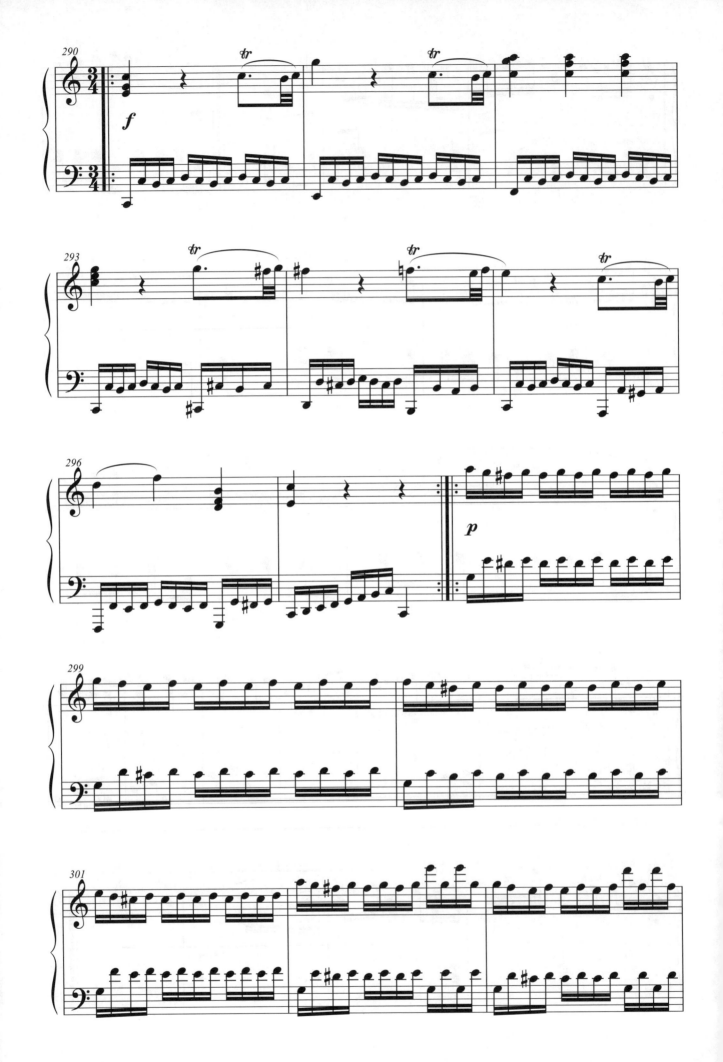

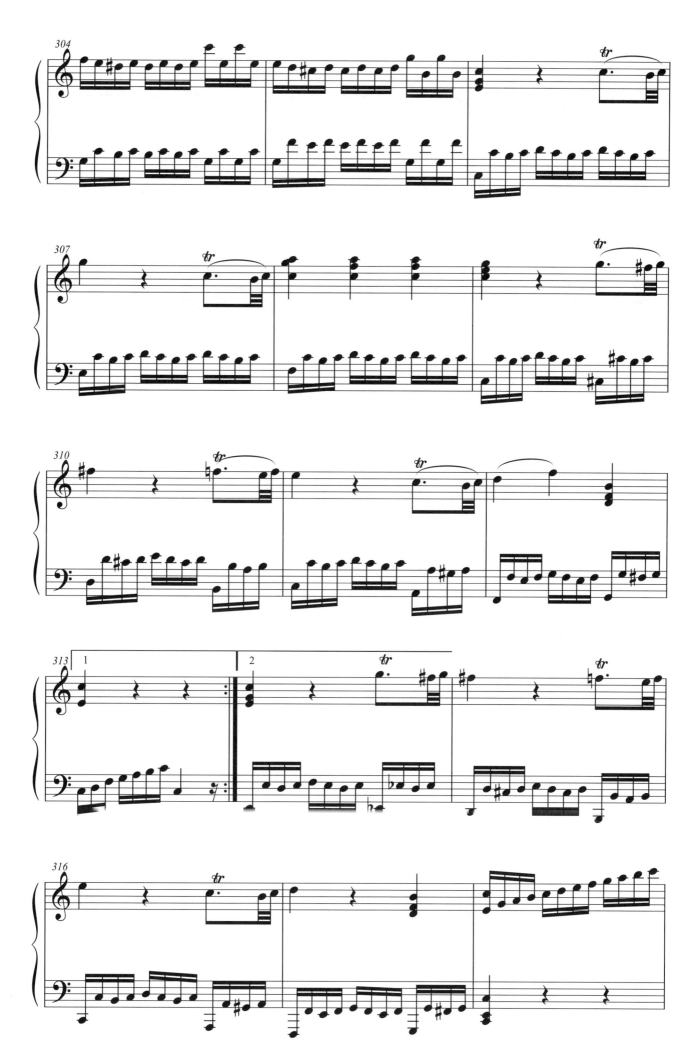

莫札特・弦樂小夜曲第一樂章

Wolfgang Amadeus Mozart: Serenade in G, K.525, Movement I.

（節錄主題）

野田妹、真澄和峰大鬧千秋家，想用功讀譜的千秋受不了，拿起大鈔要三人出去買下酒菜（烤魷魚）。High到不行的三人走出門，搖搖晃晃又搖屁股，擺動地唱起「下酒菜組曲」之歌，正是莫札特著名的小夜曲K.525第一樂章的主題旋律。

這是莫札特眾多小夜曲作品中，最廣為流傳也最受歡迎的曲子。兩三百年前的奧地利，貴族們愛舉行露天晚會。他們喝酒、聊天，盡情享樂時，旁邊便有些盡忠職守的樂師，努力演奏著「小夜曲」，旋律通常輕快優美，功用是讓氣氛輕鬆愉快，而非正襟危坐地欣賞。不過，莫札特這首曲子倒不是為特定貴族而寫，而是自己興之所至的創作。雖然輕鬆，結構和旋律卻非常對稱完整。開頭旋律的正字標記，也常出現在電視電影中。野田妹、真澄和峰的「下酒菜組曲」之歌，真是延續了小夜曲——「就是要輕鬆享樂」的精神哪！

舒伯特・A大調鋼琴奏鳴曲第一樂章

Franz Schubert: Piano Sonata in A, D664, Movement I.

為了和千秋一同去歐洲發展，野田妹下定決心參加比賽。抱著「想和沒交往過的人交往看看」的心情，她選擇了舒伯特的鋼琴奏鳴曲。一開始覺得舒伯特是個難搞的人，多虧千秋的簡訊鼓勵：「不要光說自己想說的話，也要好好聽聽對方要說什麼喔。好好和樂譜面對面吧！」野田妹鼓起勇氣努力面對，也獲得了好成績。

究竟舒伯特是不是個難相處的人呢？在他一生中，好友扮演著不可或缺的角色，給予舒伯特經濟和精神的支持，還暱稱他「小香菇」。因此，他想必是個很好相處的人吧？鋼琴對舒伯特來說，也是一生中最親密的朋友，不管是創作或是和朋友自娛，總是能在鋼琴上揮灑最真實的心情。

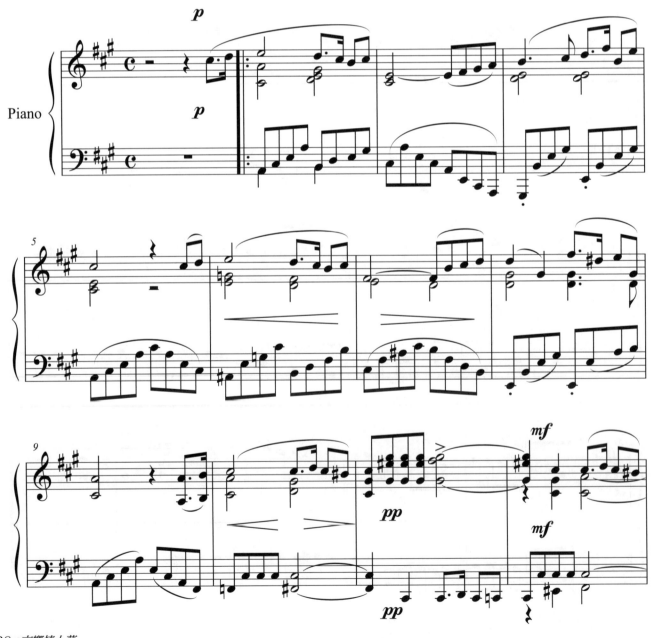

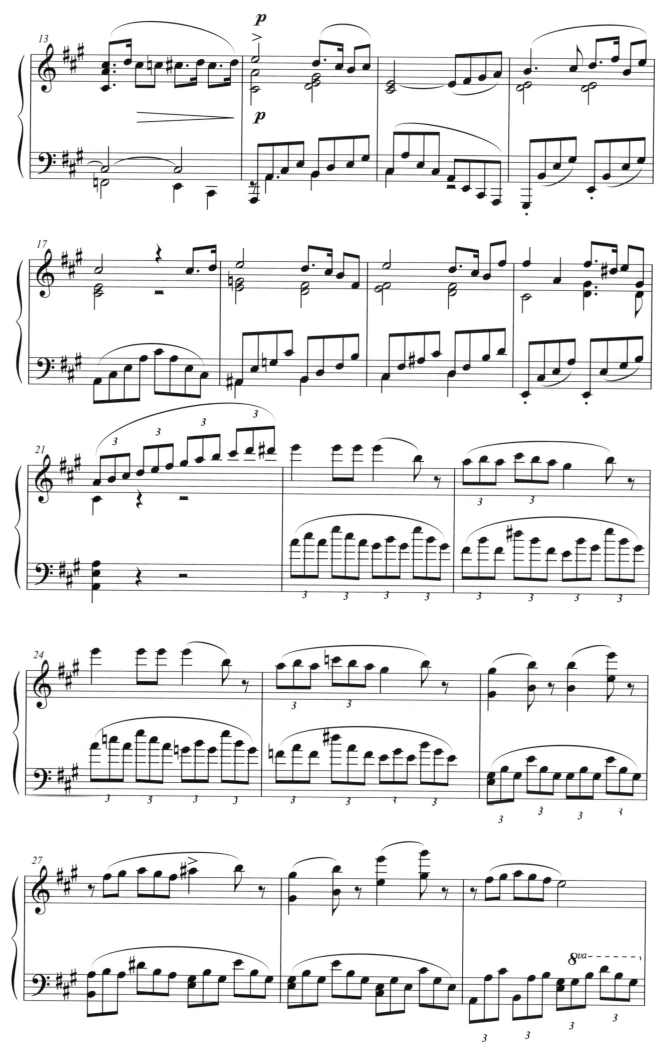

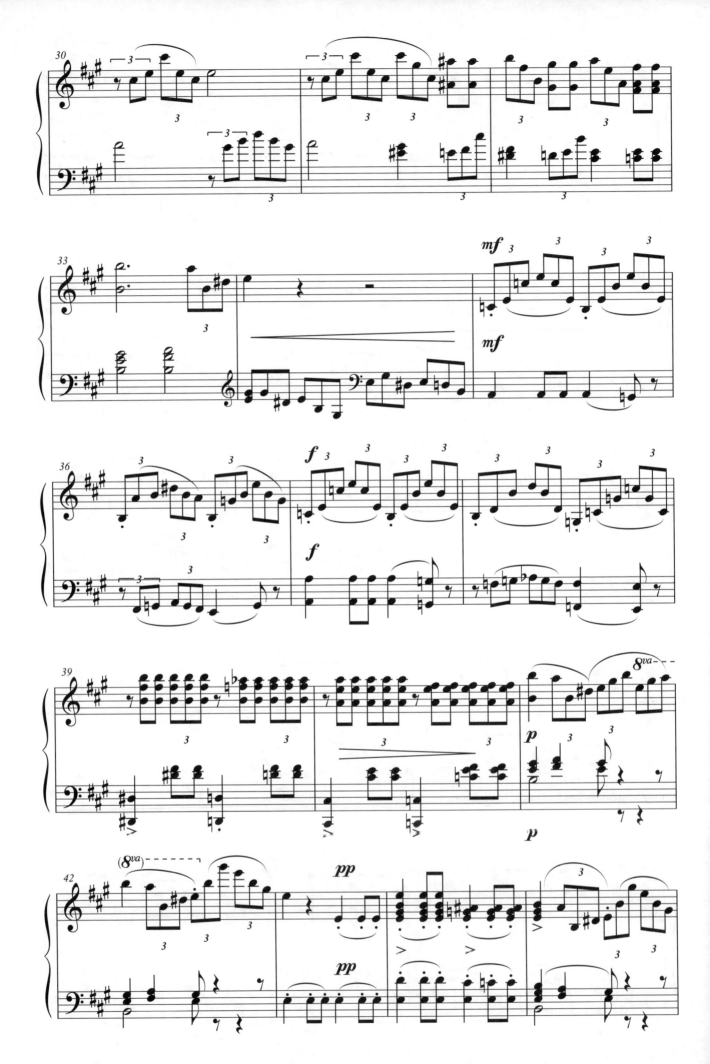

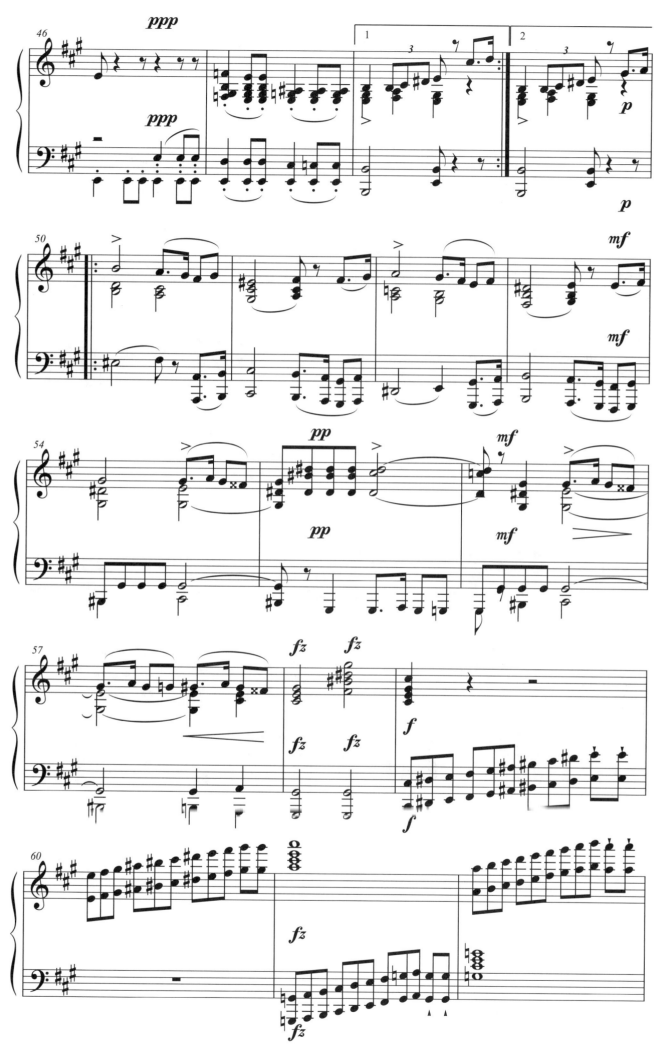

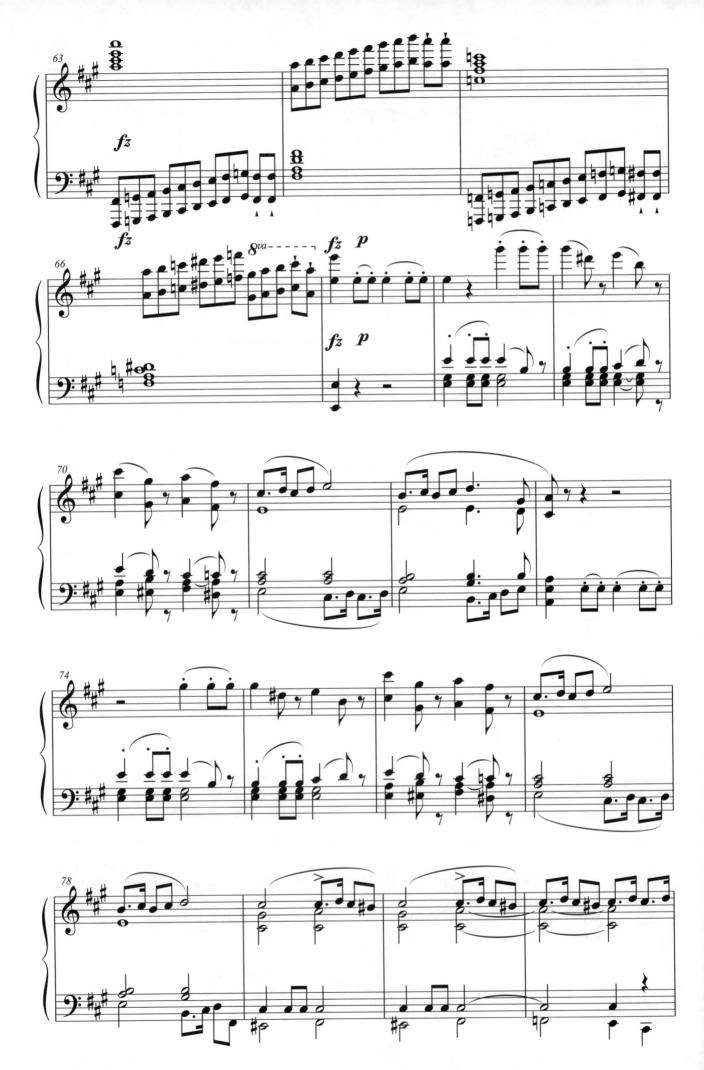

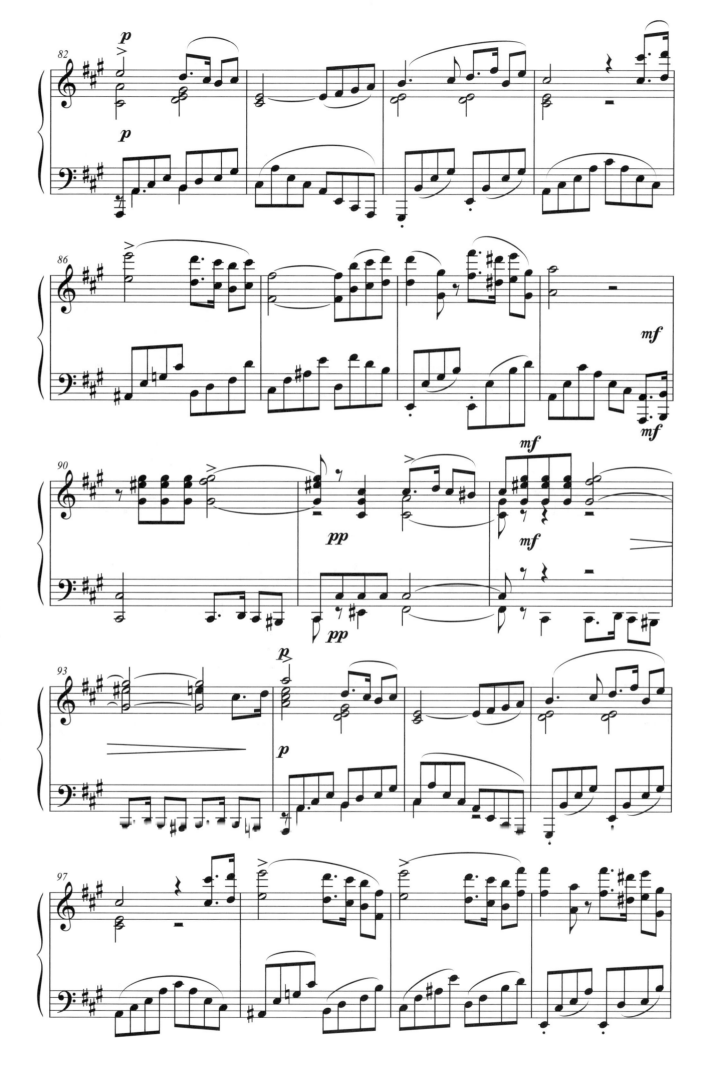

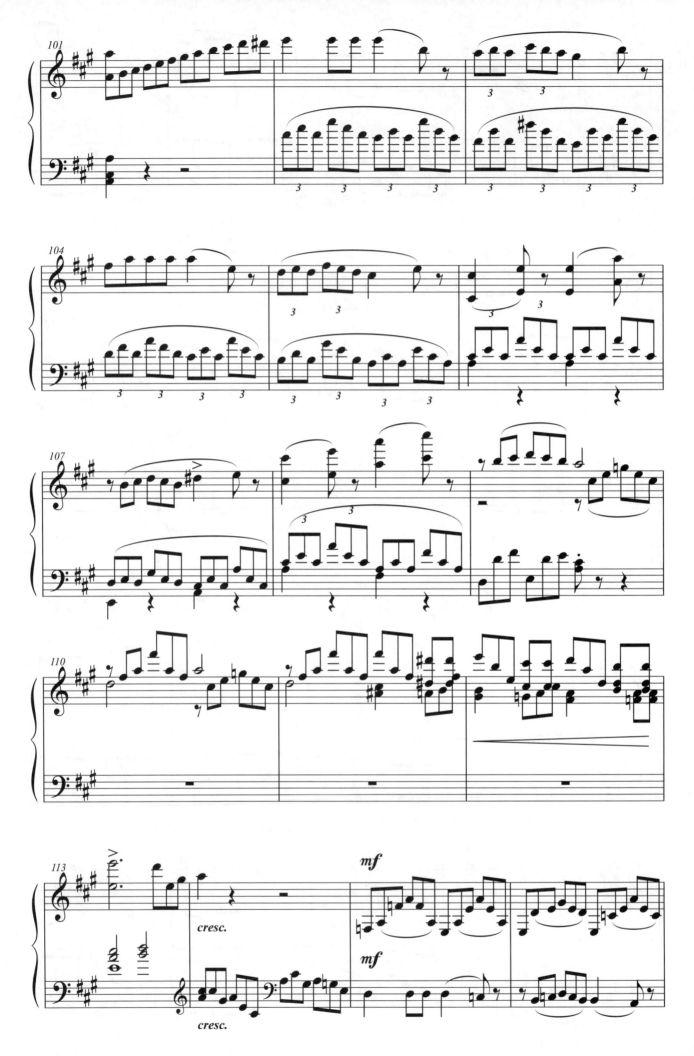

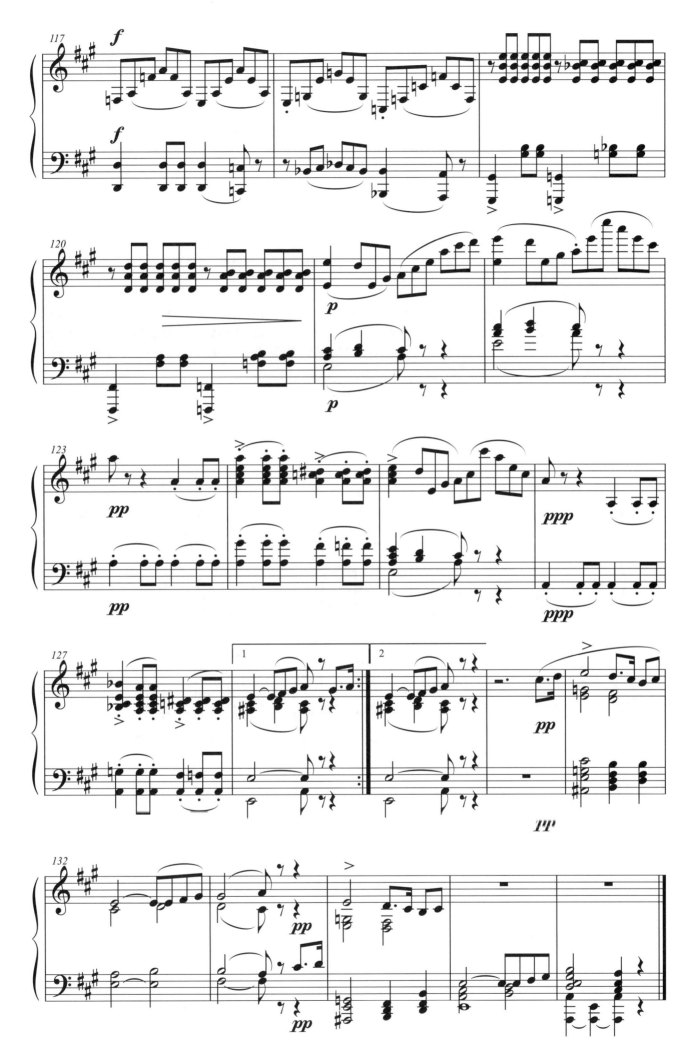

德佛札克・第九號「新世界交響曲」第二樂章

Antonin Dvorak: Symphony No. 9 – 'From the New World', Movement II.

（節錄主題）

過慣西式生活的千秋，在野田妹把被爐帶到家中後，也完全被征服了。被爐的溫暖讓千秋「墜入深淵」，一覺睡到隔天中午，家裡還變得跟野田妹一樣髒亂！千秋沉醉在被爐的溫暖，畫面出現漂浮在宇宙中的被爐介紹，配樂正是「新世界交響曲」第二樂章。

捷克作曲家德佛札克（千秋小時候在捷克長大）五十歲那年赴美擔任音樂院院長，「拋家棄子」的他非常想念家鄉的親人，隔年寫出了第九號交響曲，標題為「新世界」。「新世界」指當時的美國大陸，而這首作品就像一封用音樂寫成的家書，除了美國黑人靈歌給他的靈感，也有家鄉波西米亞的民謠風味。獨立慣了的千秋，其實也渴望一分溫暖的歸屬感，不管是對家鄉，還是對人……

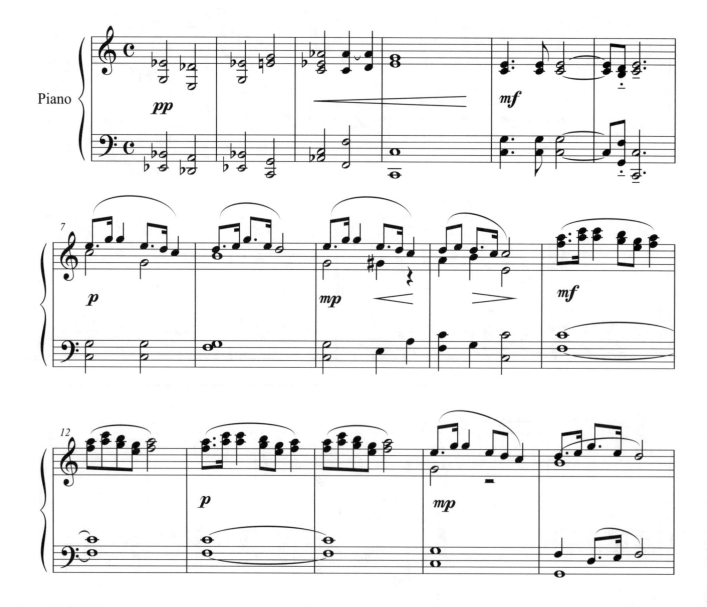

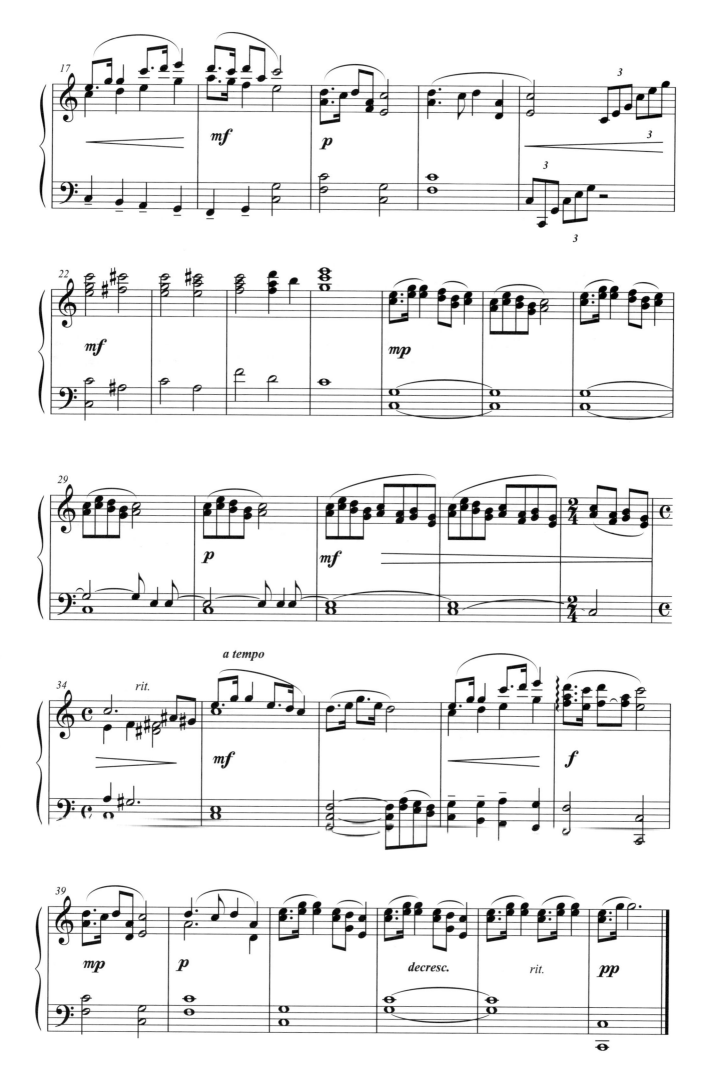

德布西‧棕髮女郎

Claude Debussy: La fille aux cheveux de lin

這首鋼琴小品,是法國作曲家德布西為世人所熟知的作品之一,選自前奏曲集第一卷。據說,德布西是根據一本「蘇格蘭詩歌集」裡的一首同名詩寫成這首曲子。溫柔的琴音,可以讓我們想像到,也許在一片海邊的山坡上,正靜靜坐著一位有著棕色頭髮的少女,她柔順的髮絲在陽光下被風吹著,她的眼睛望著遠方…

「交響情人夢」裡,我們又是在哪裡聽見這段音樂呢?第七集裡,指導野田妹的老師從谷岡被換成江藤,野田妹害怕江藤老師的嚴厲,所以我們一邊聽著「棕髮少女」輕柔的琴音,一邊看著野田妹尖叫,在校園被江藤老師拼命追著跑。不知道配樂者是否故意要讓我們看見一個不一樣的「棕髮少女」?

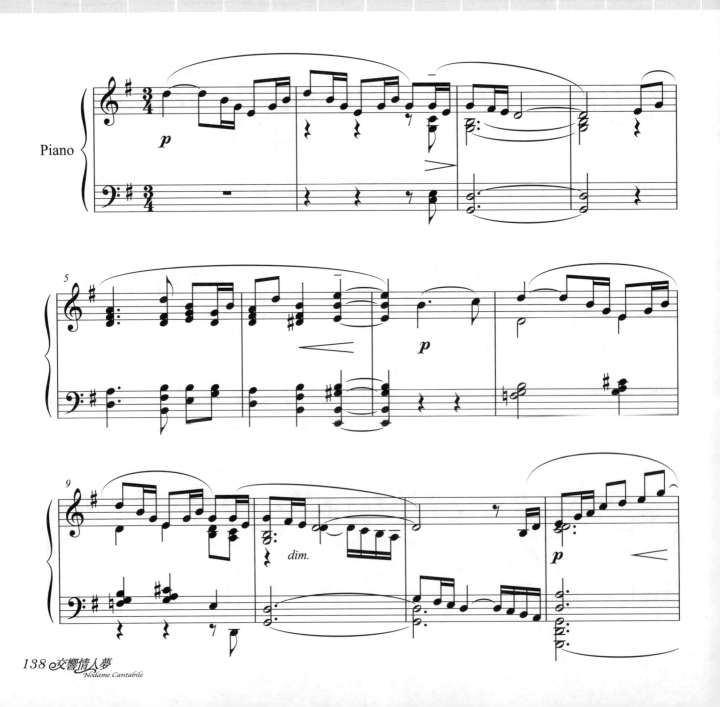

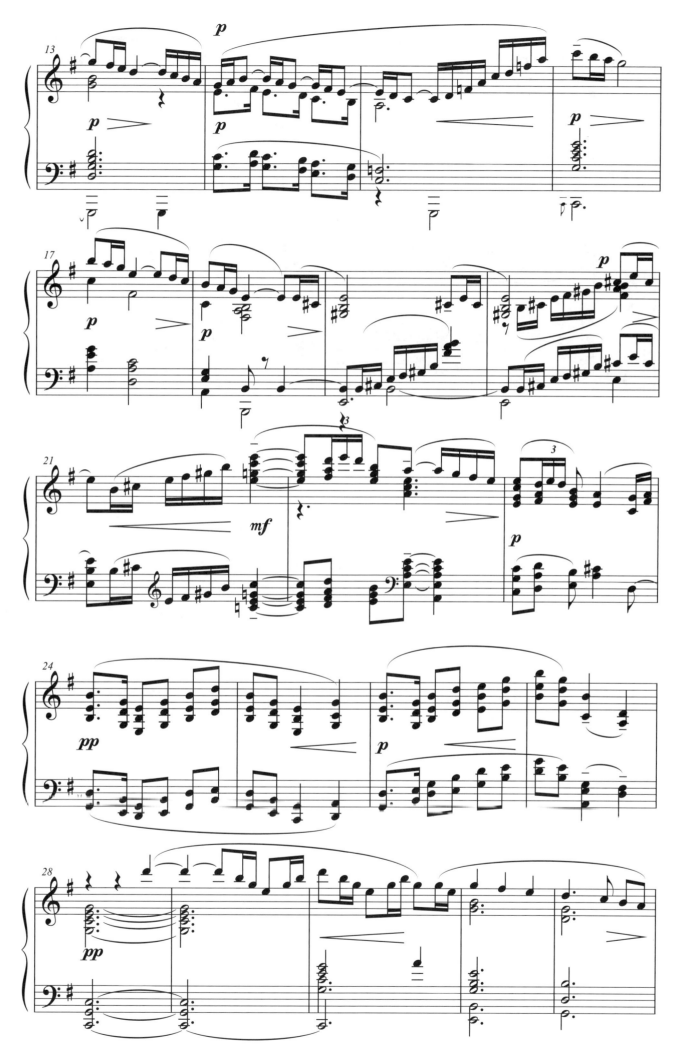

羅西尼‧「威廉泰爾」序曲

Gioacchino Rossini: William Tell - Overture

（節錄主題）

就算完全不聽古典音樂的人，也一定聽過羅西尼的歌劇「威廉泰爾」序曲！從手機鈴聲、電動玩具，廣告到電視電影，這段活潑有力的音樂早已在大家耳朵進出過無數回了。威廉泰爾是德國文豪席勒筆下十三世紀瑞士的民族英雄，率領人民推翻暴虐的奧國統治者。另外，威廉泰爾還是一位神射手，最有名的事蹟就是曾經在一百步之外，把放在自己兒子頭上的紅蘋果射下來！

義大利作曲家羅西尼根據這個故事寫成了歌劇「威廉泰爾」，雖然現在很少演出，序曲卻成為極受歡迎的管弦樂曲之一。最有名的就是末段「瑞士獨立軍的行進」，描寫威廉泰爾率領瑞士革命軍爭取自由。小號先吹出勝利的號角聲，呼召革命軍整裝待發。接著，急促又慷慨激昂的旋律，就像革命軍奔馳沙場、萬馬奔騰的場景。本曲出現在漫畫第十六集，千秋到了法國之後，在盧馬列管弦樂團擔任指揮，為了讓瀕臨解散的樂團可以有一番新氣象，千秋以非常嚴格的態度訓練團員，團員們對樂曲也似乎更加感同身受呢！(和威廉泰爾同樣處在暴政之下啊！)

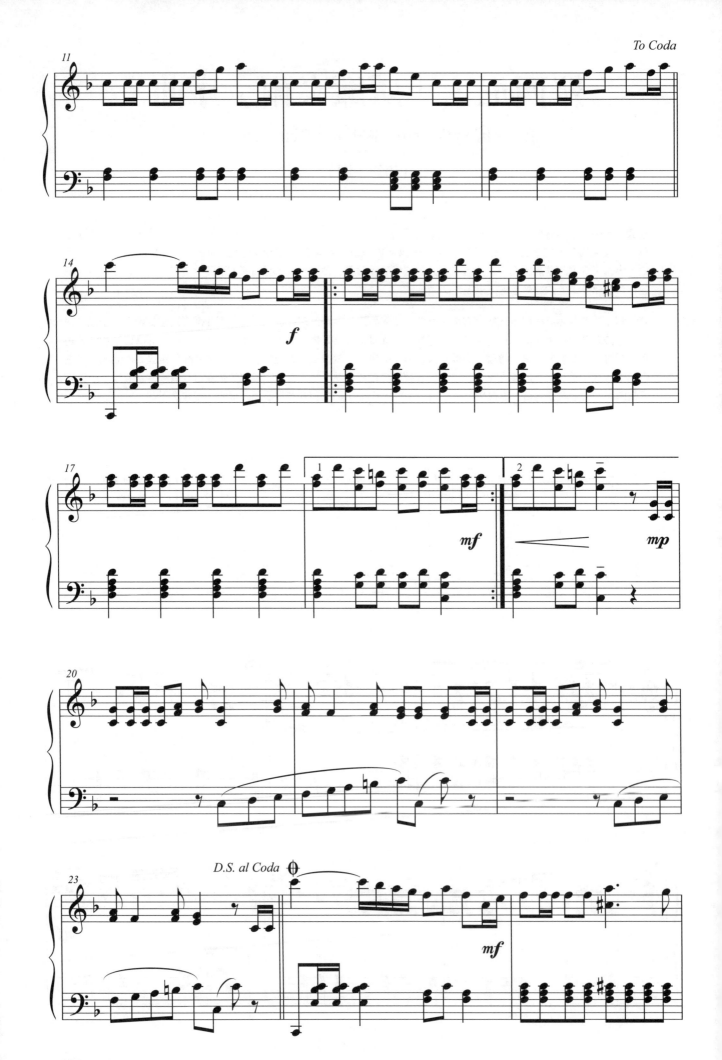

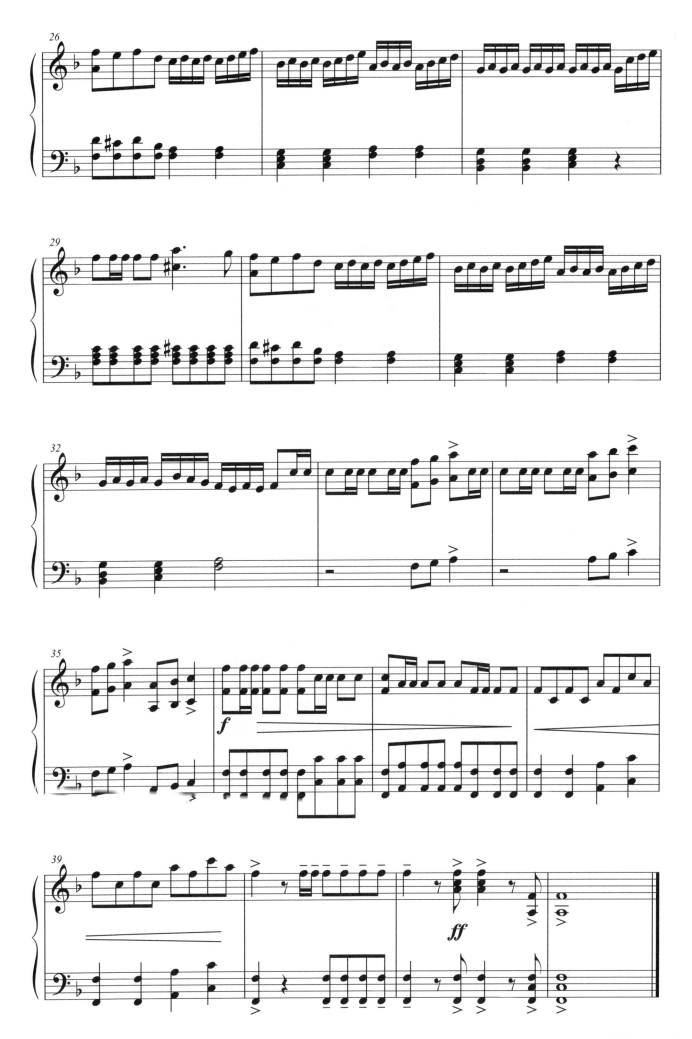

鋼琴演奏特搜全集

編著　朱怡潔、吳逸芳

製作統籌　吳怡慧

封面設計　陳姿穎

美術編輯　陳姿穎

電腦製譜　朱怡潔·李國華

譜面輸出　李國華

校對　吳怡慧

出版　麥書國際文化事業有限公司

Vision Quest Publishing International Co., Ltd.

地址　10647台北市羅斯福路三段325號4F-2

4F-2, No.325,Sec.3, Roosevelt Rd.,

Da'an Dist., Taipei City 106, Taiwan (R.O.C)

電話　886-2-23636166·886-2-23659859

傳真　886-2-23627353

郵政劃撥　17694713

戶名　麥書國際文化事業有限公司

http : // www.musicmusic.com.tw

E-mail : vision.quest@msa.hinet.net

中華民國103年9月二版